自序

感謝帶給我靈感來源的 Eevee 貓，
系列的第一張圖就爆紅有點夢幻

感謝朋友們各方面的支持，出新產品都首批下單，
家裡的牆都貼我的作品，言談上滿滿的支持和鼓勵

感謝課金給我的粉絲，
讓我覺得這系列不是只用來騙朋友的錢，還能騙你的

香港巨大化動物系列一周年了，
馬拉松式年產 50 ＋張圖實在有點誇張，
還好一直下來都是順利地向好的方向發展。
我的手帳中還列子十幾個想法未動筆◞(´ º ʖ ◝ *)◞

感覺跑得很快但又覺得差不多要實行，
但又覺得以後不知道還能做甚麼，
但又只能先做了，
未來就交給未來的自己吧！ᕙ(•ᴗ•)ᕗ

Maf Cheung
🄾 mafcheung

推薦序

推薦序一

回想起認識好友 Maf 已經有四年了。最初的相遇是在香港插畫師協會委員會中，當時我得知她負責處理 IT 部分的內容，不禁想像一個擅長 IT 的插畫師在作品會呈現怎樣的風格。對於藝術家的腦袋和邏輯腦袋的想像，總是讓我感到好奇。

起初，她喜歡以精描手法繪製少女角色，作品中表現出清純、文青的感覺，自然而不造作，這令我印象深刻。慢慢地，我發現她除了插畫之外，還擅長製作動畫，基本功非常紮實，需要花費很多心力才能達到她的水平。

近年來，她一步一步走向群眾，從參展到擺展位，勇敢地將創作面向大眾，這需要非常大的勇氣和努力。插畫師通常喜歡獨自一人埋頭創作，擁有自己的世界，因此主動將創作面向群眾需要更大的勇氣，我對她的成長感到欣慰。

近年來，她製作了「巨大化動物」系列，這令我感到驚喜萬分。覺得她走對了方向，而且吸引了很多粉絲的支持。在畫面上有更多有趣的突破，那些奇妙而可愛的動物比例配上香港情懷的背景令我印象深刻，也時常讓我想起那些地點的過去。

最後，我希望 Maf 能夠繼續勇往直前，不斷尋找更多屬於我們的回憶，讓新一代更珍惜現有的價值。作為香港插畫師會會長，我對 Maf 的成長感到驕傲，也期待她在未來的創作中帶來更多的驚喜。

Purehay
香港插畫師協會會長
purehay

推薦序二

祝！巨大化動物畫集誕生！

在我們心目中的毛毛球，是一位很友善，心思細膩，有著遠大理想的插畫家。

肉團子，是一家植物店，而毛毛球則是從一位到店購物的客人變成朋友。當初我們還未很熟絡時，我們想於舖內加設一些插畫，於是向懂繪畫的客人朋友詢問，結果毛毛球最為爽快，二話不說就答應為我們繪製畫作，從此我們便更加熟絡。

說到 EEVEE，就是一隻很活潑也有點淘氣的貓，是肉團子的貓店長，很喜歡人類卻討厭其他動物。

在巨大化作品中的 EEVEE，看起來很可愛，但在現實中，當時的牠正用一張臭臉苦苦監視著毛毛球的愛犬。

當時毛毛球把那有趣的畫面拍下了，然後發揮她那化腐朽為神奇的創作力，同時加上富有香港特色的街道，出色的作品就此誕生。

「沒有 EEVEE 的話就沒有巨大化系列」毛毛球這樣對我們說，但在我心中還有另一個想法：「EEVEE」只是巨大化的起點，但整個系列都是靠妳的努力和堅持而成。因有妳的堅持，讓我們欣賞到很多漂亮的作品。因妳對香港的執著，讓我們從作品中認識到香港的一街一角。眼光，亦因你而變得更廣闊。

肉團子多肉植物店
fleshyball_store

祝 毛毛球

新書 大賣 !!!

木田東
《係愛呀東東 1, 2, 3》及 《我想忘記咗呢個東東》繪本作者、動畫師
tungwood

目錄
CONTENT

自序 5

推薦序——推薦序一 7

——推薦序二 8

——推薦序三 10

📍 獅子山——獅子 16

南獅子山脈

📍 南山邨——麻雀 20

📍 彩虹邨——愛情鳥 22

📍 彩盈邨——銀耳相思鳥 24

📍 樂華邨——柴犬 26

📍 鯉魚門——鯉魚 28

📍 志明橋——相思鳥 30

📍 亞皆老街——白狐 32

📍 油麻地果欄——侏儒兔 34

📍 大角咀櫻桃街行人隧道——相思鳥 36

📍 公主道——麻雀 38

📍 紅磡站——麻雀 40

📍 香港太空館——刺蝟 42

📍 深水埗南昌押——倉鼠 44

📍 梁添刀廠——麵包蟹 46

📍 小巴站——龍貓 48

北獅子山脈

📍 沙田馬場——馬 52

📍 沙田禾輋村——文鳥 54

📍 烏蛟騰竹林——小熊貓 56

📍 上水東江水水管——高地牛 58

📍 元朗、大圍 藤原豆腐店——灰兔 60

📍 元朗綠色隧道——倉鼠 62

📍 屯門兆康西鐵站——蝸牛 64

📍 米埔自然保護區——夜鷺 66

📍 米埔自然保護區——勺嘴鷸 68

📍 香港濕地公園——鳳頭潛鴨 70

📍 大帽山——企鵝 72

📍 城門水塘——猴 74

📍 南豐紗廠——倉鼠 76

📍 南豐紗廠——浣熊 78

📍 葵涌邨垃圾房——老鼠 80

📍 洗衣店——壁虎 82

📍 白沙灣——刺冠海膽 84

📍 東壩六角柱——雞尾鸚鵡 86

主島

📍 皇后碼頭——獅子　　　　　　　　　90

📍 天星碼頭——海鷗　　　　　　　　　92

📍 香港大會堂——紅耳鵯　　　　　　　94

📍 中環街市——侏儒兔　　　　　　　　96

📍 十字路口——白貓　　　　　　　　　98

📍 藝穗會——小熊貓　　　　　　　　　100

📍 聖約翰主教座堂——銀喉長尾山雀　102

📍 區域法院——美利奴羊　　　　　　　104

📍 The Hari——歐洲狗獾　　　　　　106

📍 銅鑼灣圓形行人天橋——黑白貓　　108

📍 勵德邨——鼯鼠　　　　　　　　　110

📍 炮台山東岸公園主題區——愛情鳥　112

📍 虎豹樂圃——虎　　　　　　　　　114

📍 北角海濱花園——貓　　　　　　　116

📍 維多利亞公園——黑天鵝　　　　　118

📍 大潭水塘——水獺　　　　　　　　120

📍 香港公園——侏儒兔　　　　　　　122

📍 西港城——倉鼠　　　　　　　　　124

📍 西環貨櫃碼頭——黑貓　　　　　　126

📍 西環沿海石壆——吉娃娃　　　　　128

📍 西營盤 We Park——天竺鼠　　　　130

📍 堅尼地城——貓　　　　　　　　　132

📍 西環鐘聲泳棚——雞泡魚　　　　　134

離島

📍 長亨籃球場——白貓　　　　　　　138

📍 大嶼山——中華白海豚　　　　　　140

📍 機場——松鼠狗　　　　　　　　　142

📍 南丫島——烏鴉　　　　　　　　　144

📍 南丫島——綠海龜　　　　　　　　146

📍 愉景灣碼頭——鹿　　　　　　　　148

📍 海——克氏雙鋸魚　　　　　　　　150

📍 海——珍珠水母　　　　　　　　　152

📍 海——黛安娜多彩海蛞蝓　　　　　154

📍 天后廟——金毛尋回犬　　　　　　156

13

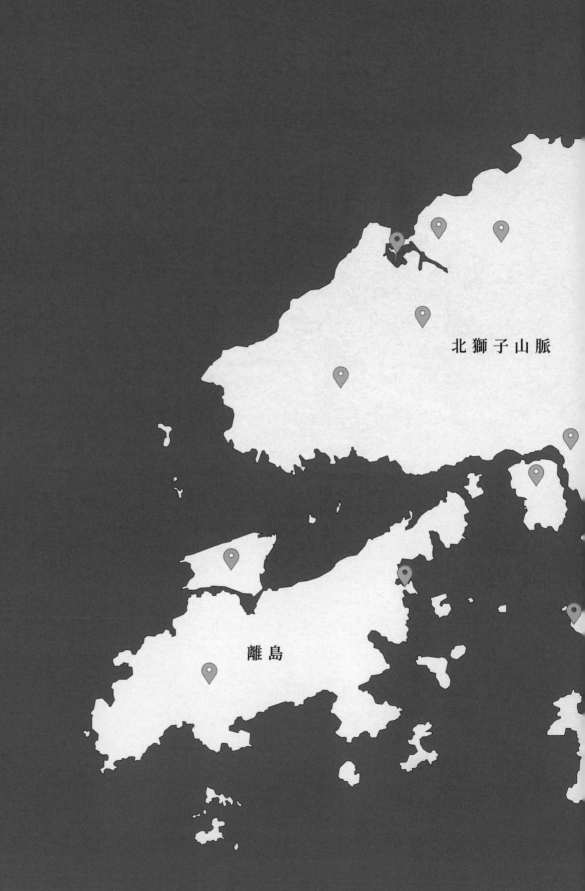

北獅子山脈

離島

南獅子山脈

主島

獅子山

―― 獅子

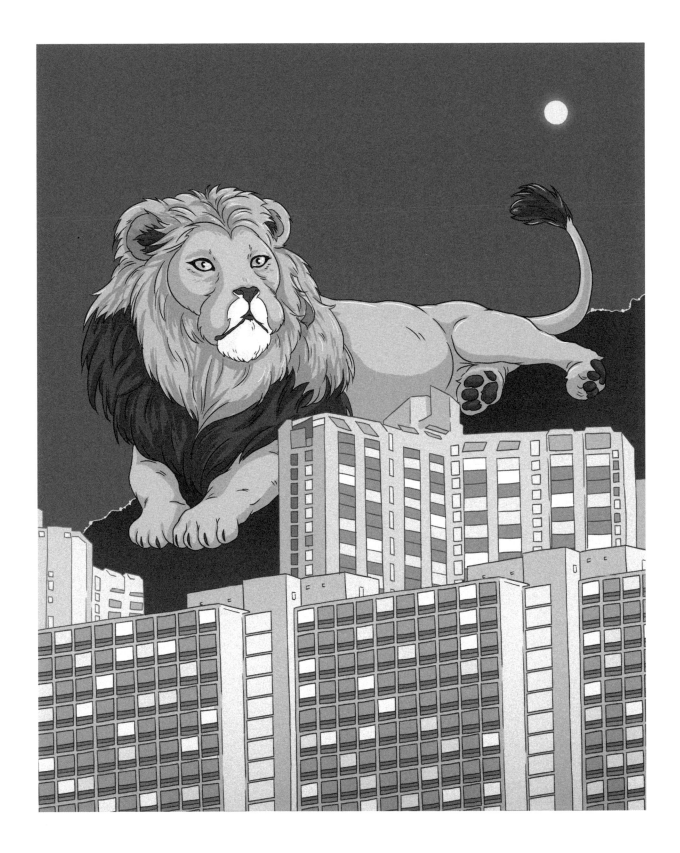

南獅子山脈
SOUTH OF LION ROCK

- 南山邨
- 彩虹邨
- 彩盈邨
- 樂華邨
- 鯉魚門
- 志明橋
- 亞皆老街
- 油麻地果欄
- 大角咀櫻桃街行人隧道
- 公主道
- 紅磡站
- 香港太空館
- 深水埗南昌押
- 梁添刀廠
- 小巴站

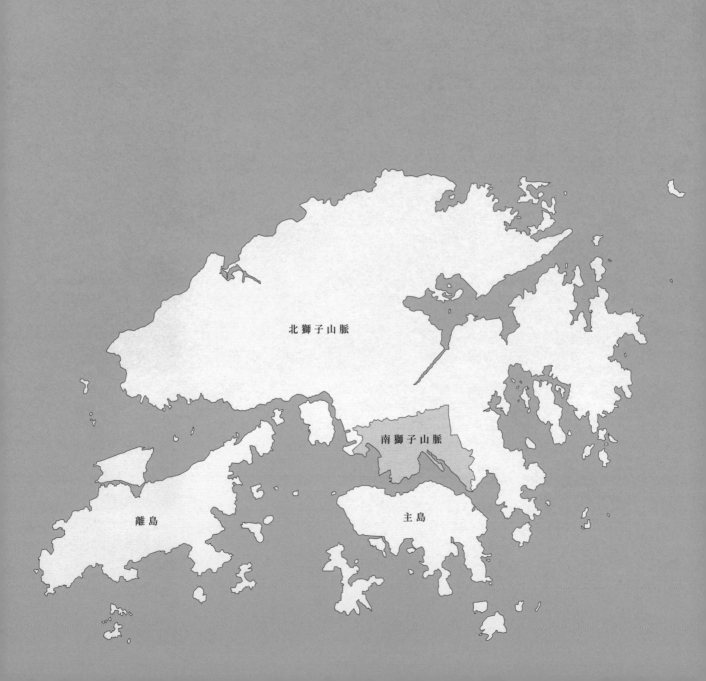

北獅子山脈

南獅子山脈

離島

主島

📍 南山邨

—— 麻雀

這是修改自自己一張舊 AR 明信片的創作，
是動物動畫加南山邨。我保留同樣是南山邨
的背景，但放大了麻雀，成為第一張香港巨
大化動物系列的附動畫 - 作品。

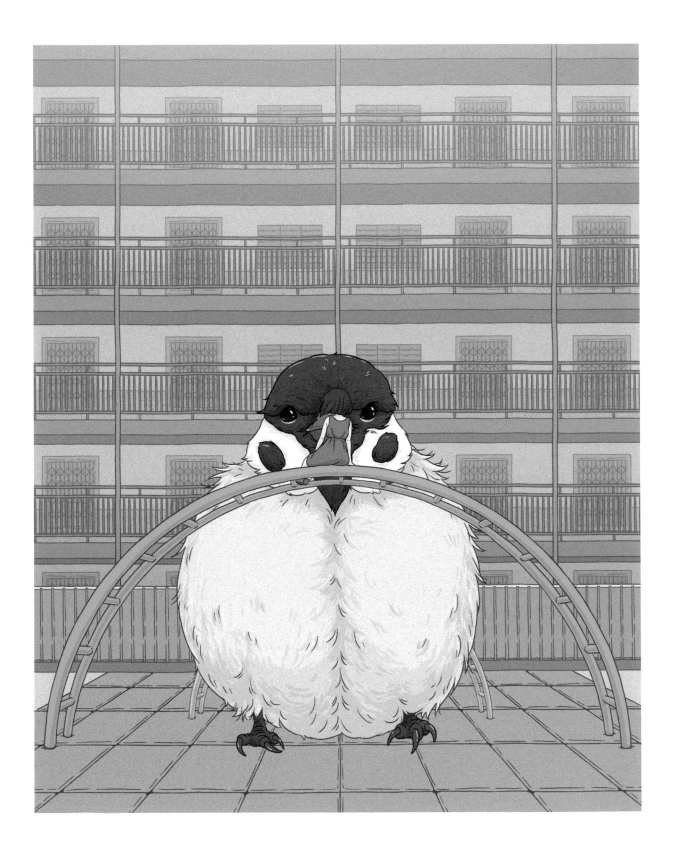

彩虹邨

—— 愛情鳥

六月 Pride Month 就是彩虹、彩虹跟彩虹
了！香港有彩虹意味的地方不多，所以直接
選了彩虹邨跟既是彩色又代表愛情的愛情鳥。

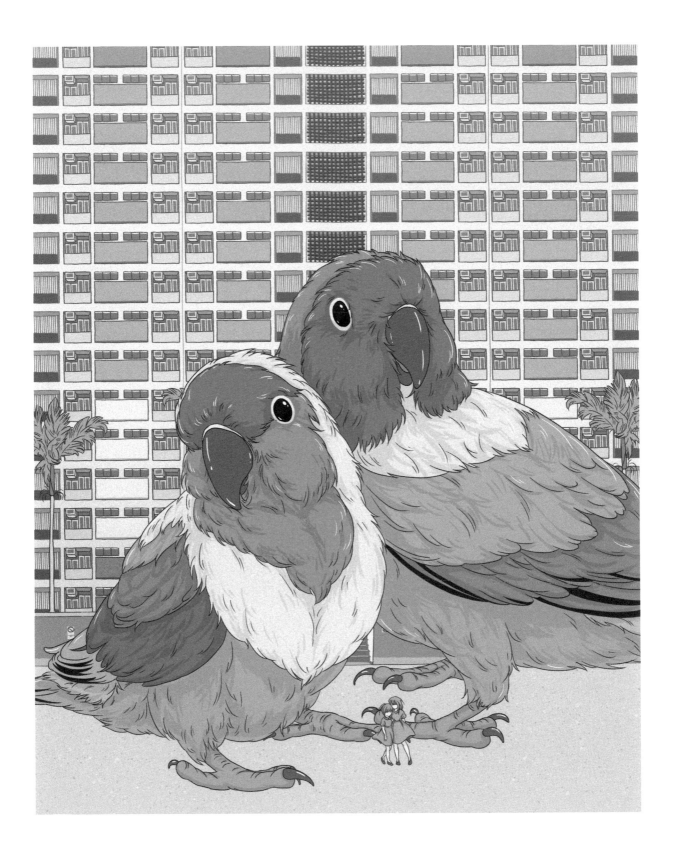

彩盈邨

—— 銀耳相思鳥

剛好經過時白花盛開。

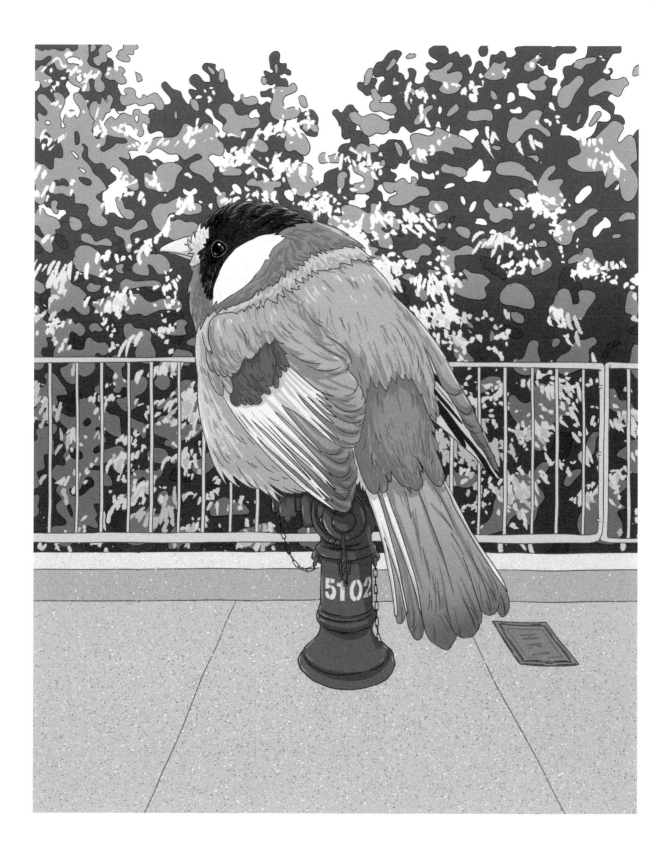

樂華邨

—— 柴犬

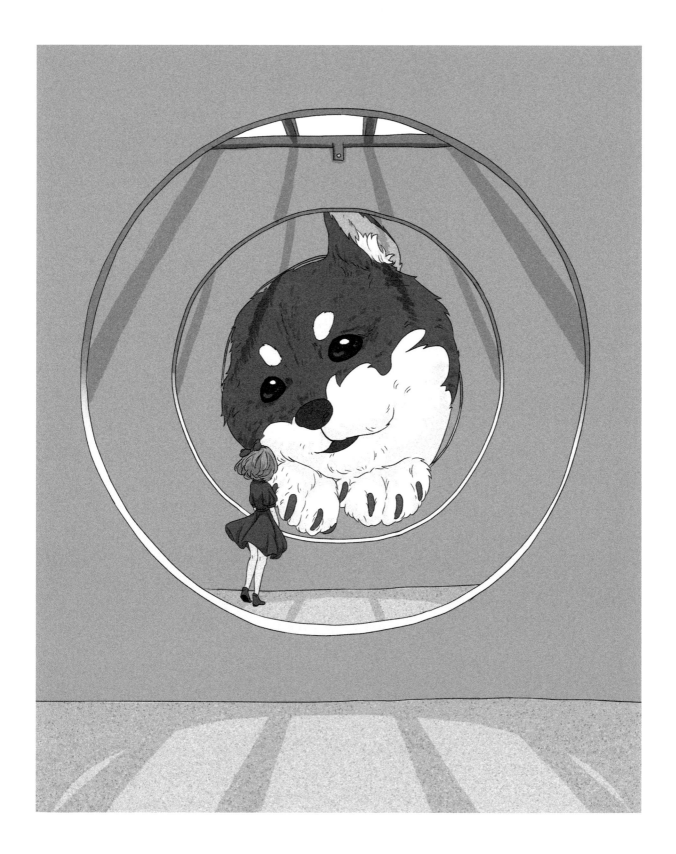

📍 鯉魚門

── 鯉魚

不是很合生態但合物種的圖。

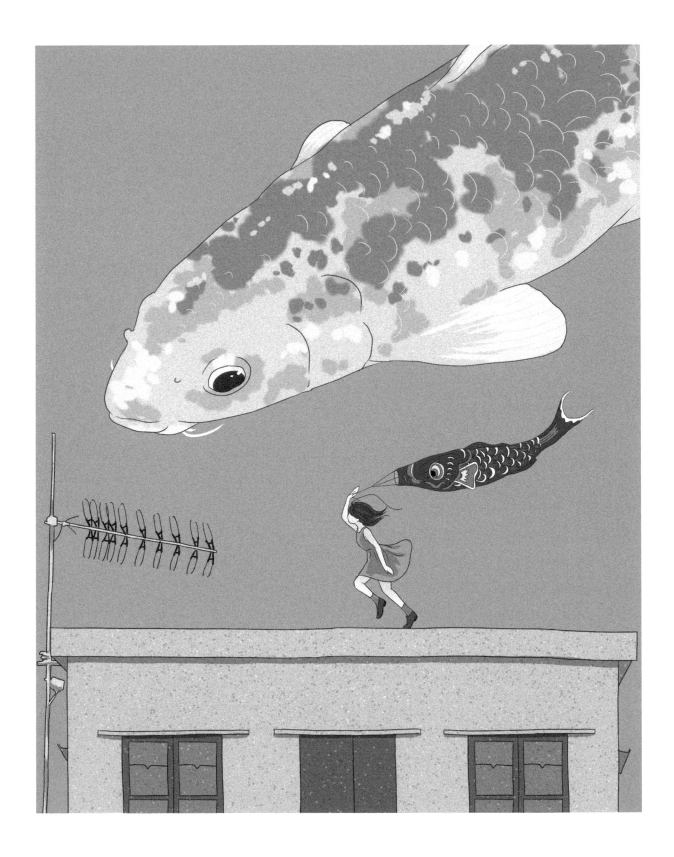

志明橋

—— 相思鳥

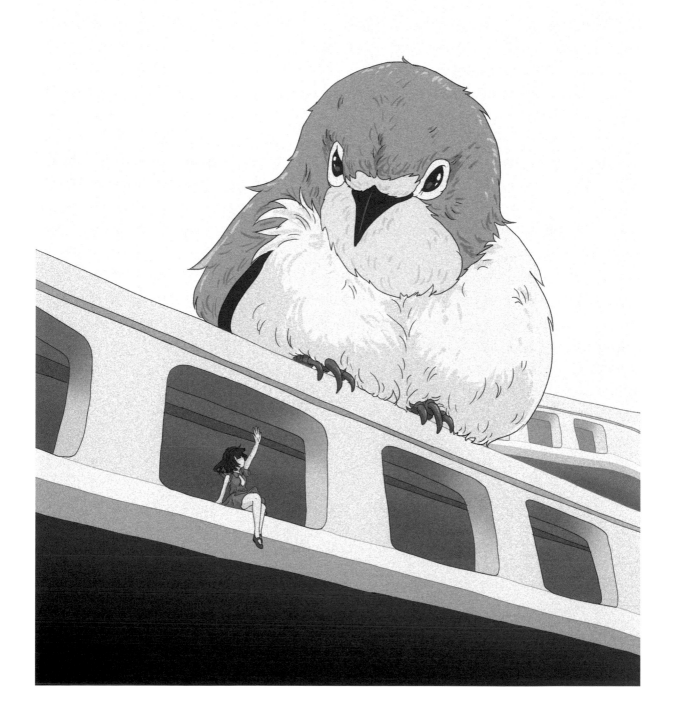

亞皆老街

—— 白狐

那邊四月尾有魚木花美景。

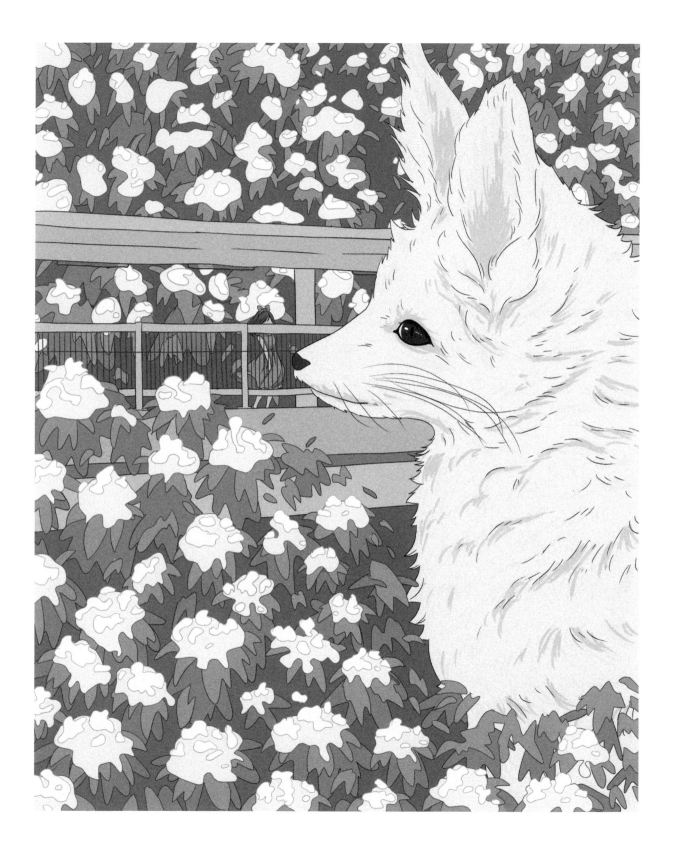

油麻地果欄

—— 侏儒兔

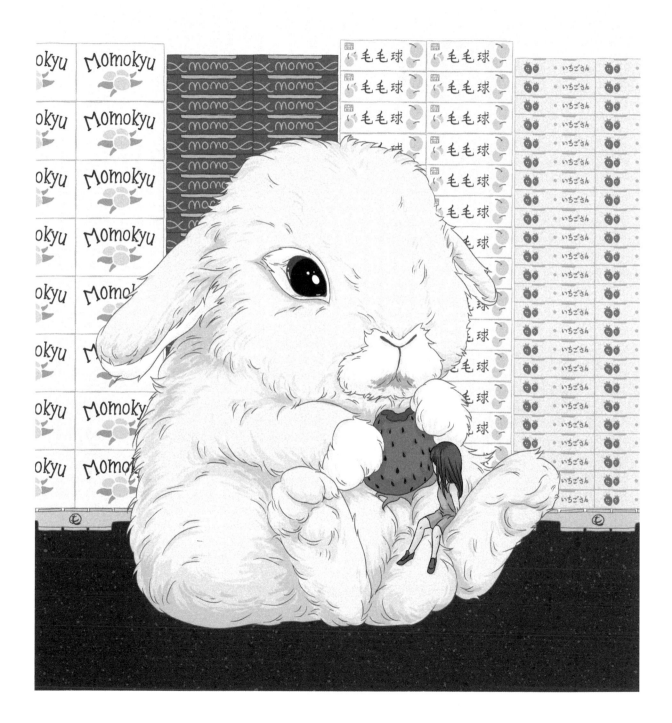

大角咀櫻桃街行人隧道

—— 相思鳥

那邊有不少露宿者,有時見到新聞報道他們的家當又被清理了,就想給他們一點溫暖,「相思鳥」的名字也是憂愁的,跟行人隧道的顏色很配,就畫了。

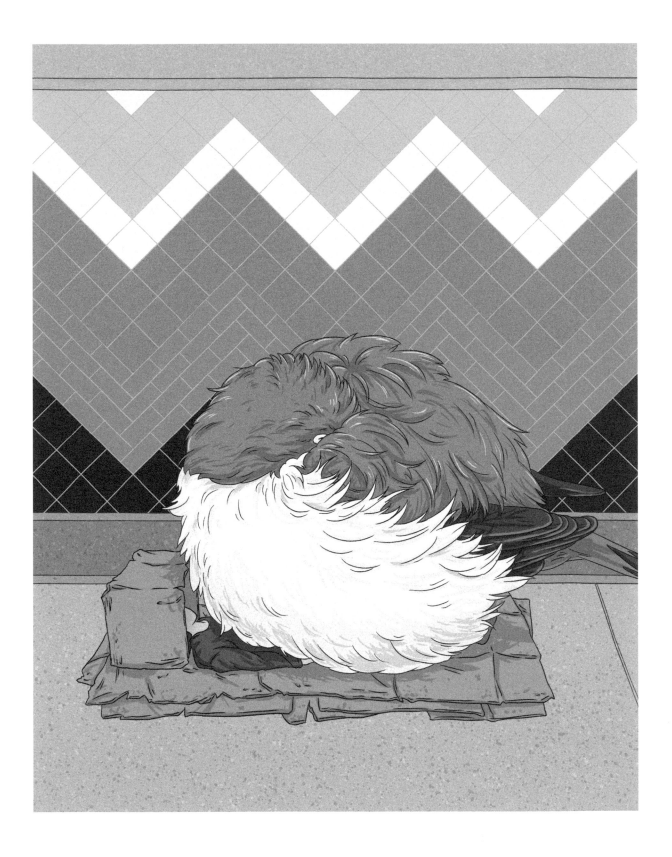

公主道

—— 麻雀

這幅圖有點特別，那時道路研究社剛好推出「監獄體」眾籌，我就想不如來畫張圖吧。

「火車總站」是小時候就聽慣的名，公主道現在的公路路牌已經不是寫「火車總站」了 ……

此圖與道路研究社合作。

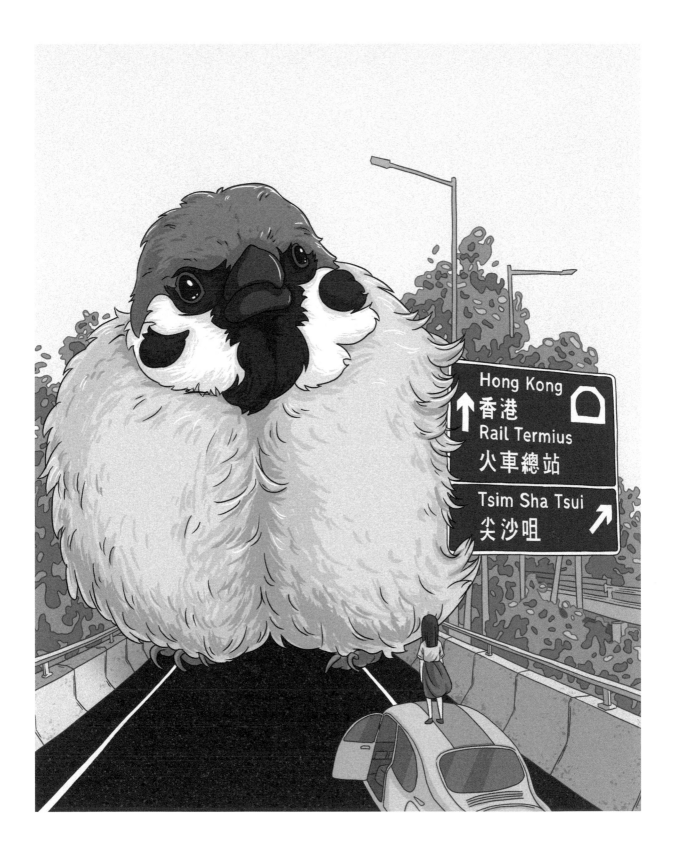

⚲ 紅磡站

—— 麻雀

紅磡站要關閉了，配上地道的麻雀留念。
發文後收到網友說那邊的麻雀特別肥美，
說笑因為是吃 M 記大的。

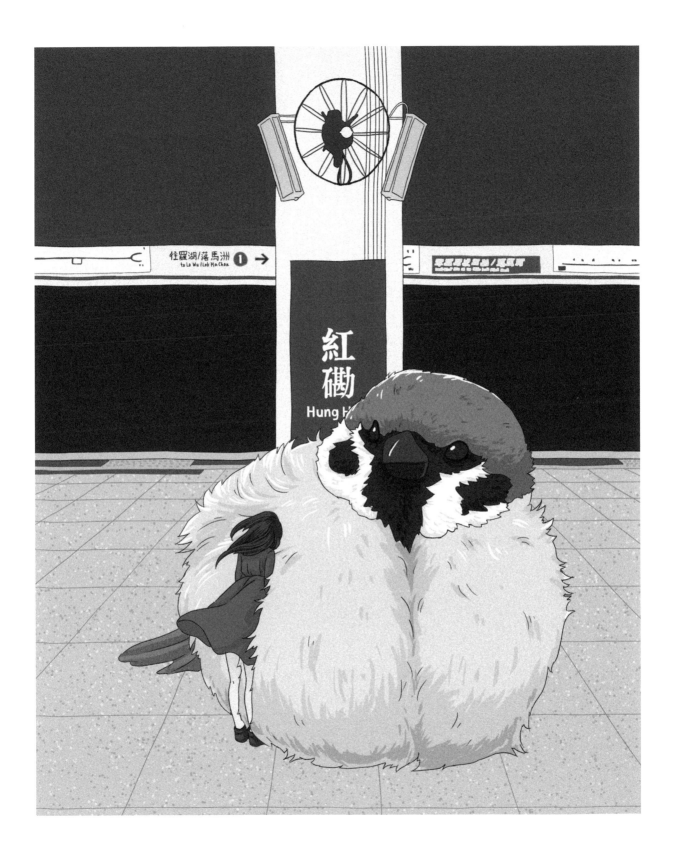

📍 香港太空館

—— 刺猬

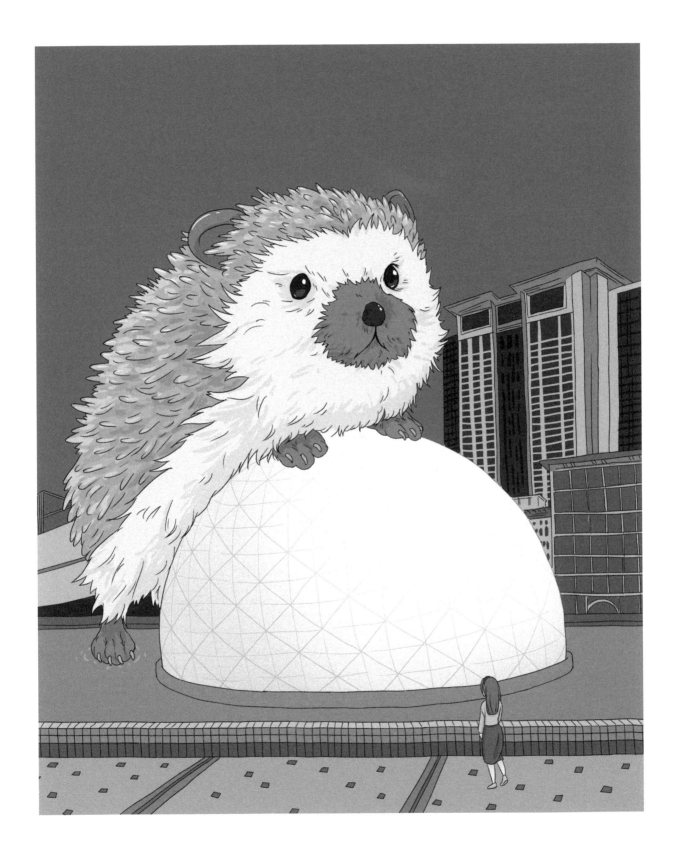

深水埗南昌押

—— 倉鼠

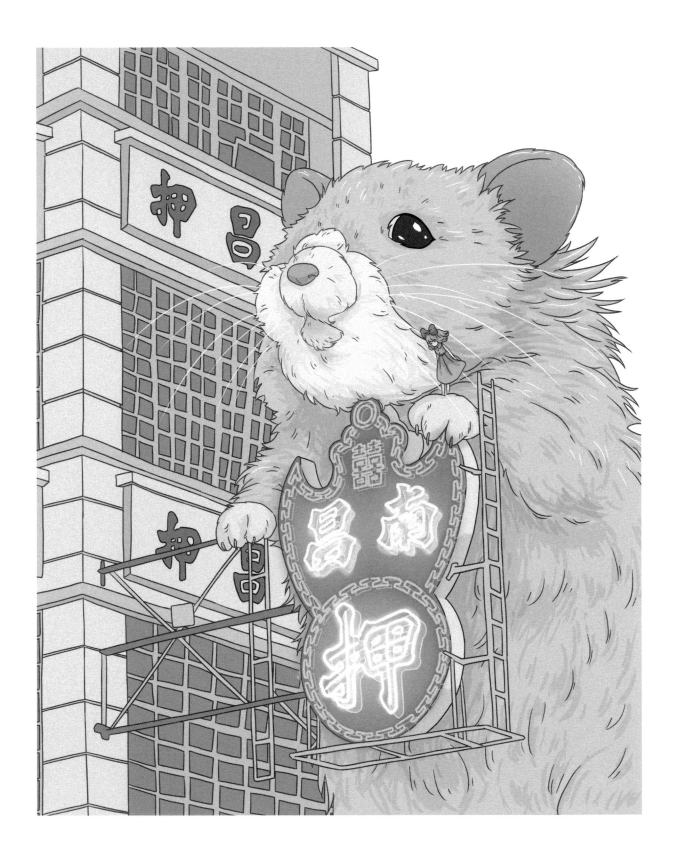

梁添刀廠

──麵包蟹

著名的招牌要拆卸,我想起活蟹拿起刀要反抗的 meme 畫面。

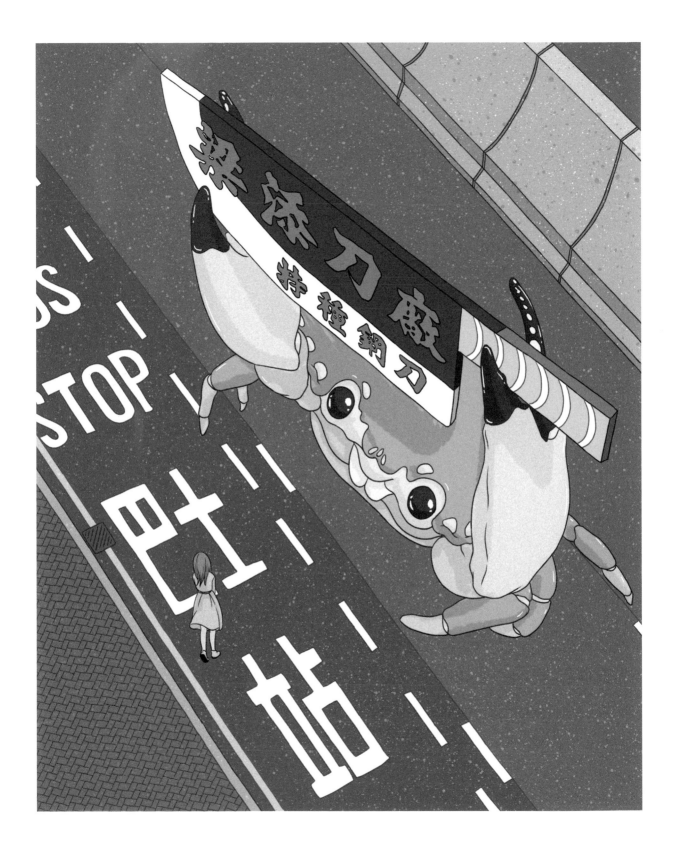

📍 小巴站

—— 龍貓

二創宮崎駿《龍貓》海報，換成香港的
小巴站。

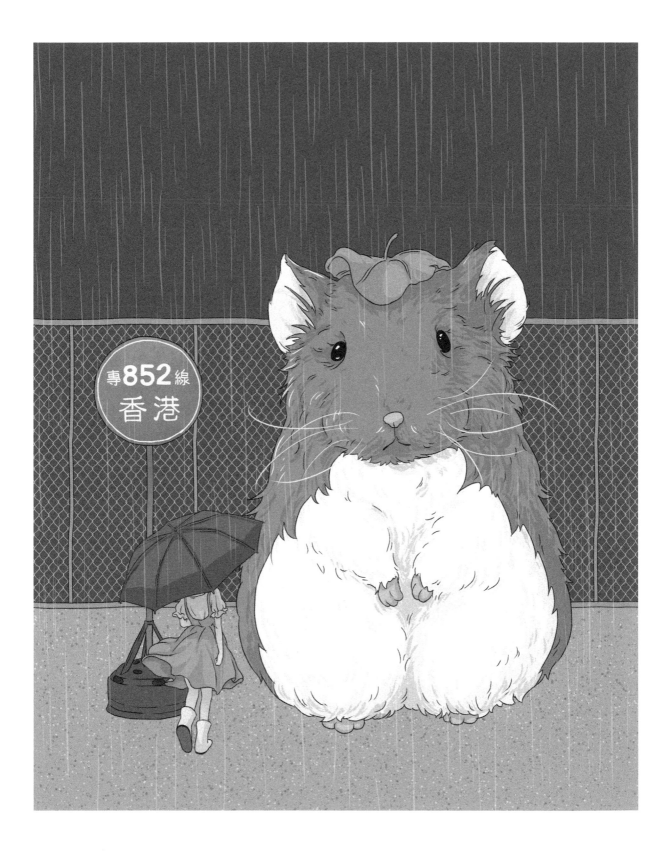

北獅子山脈
NORTH OF LION ROCK

- 沙田馬場
- 沙田禾峯村
- 烏蛟騰竹林
- 上水東江水水管
- 元朗、大圍 藤原豆腐店
- 元朗綠色隧道
- 屯門兆康西鐵站
- 米埔自然保護區
- 香港濕地公園
- 大帽山
- 城門水塘
- 南豐紗廠
- 葵涌邨垃圾房
- 洗衣店
- 白沙灣
- 東壩六角柱

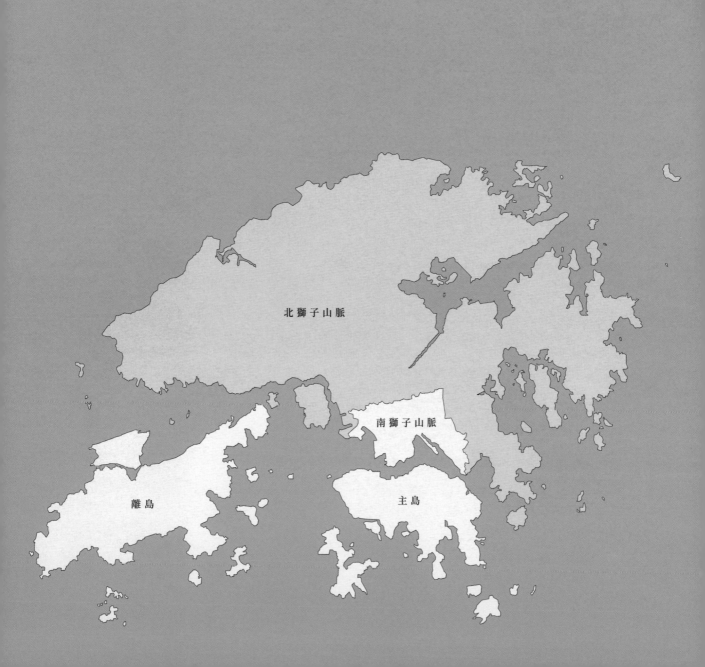

北獅子山脈

南獅子山脈

離島

主島

沙田馬場

—— 馬

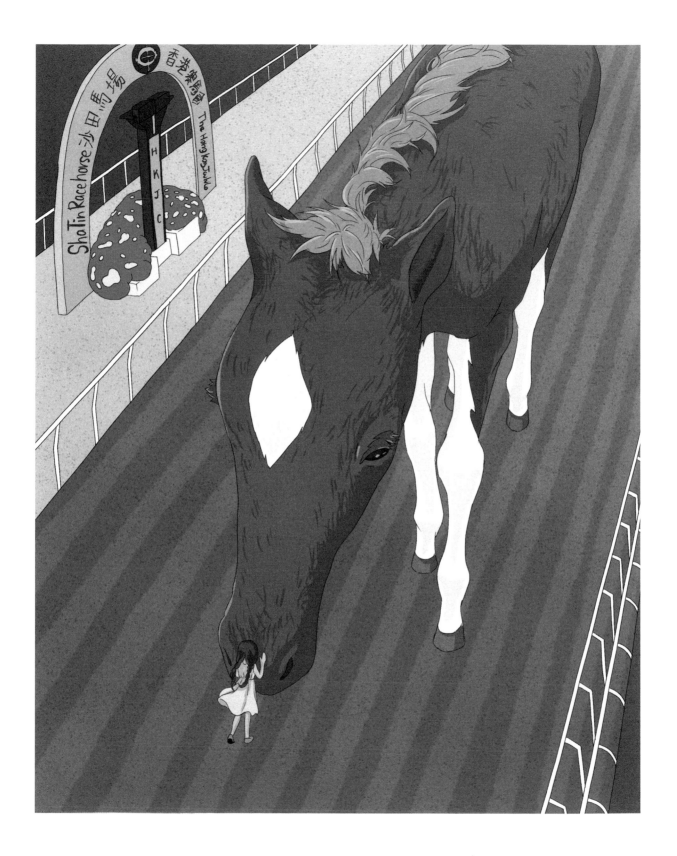

沙田禾峯村

—— 文鳥

沙田屋邨滿開粉紅花，遠看似櫻花，其實是
宮粉羊蹄甲。

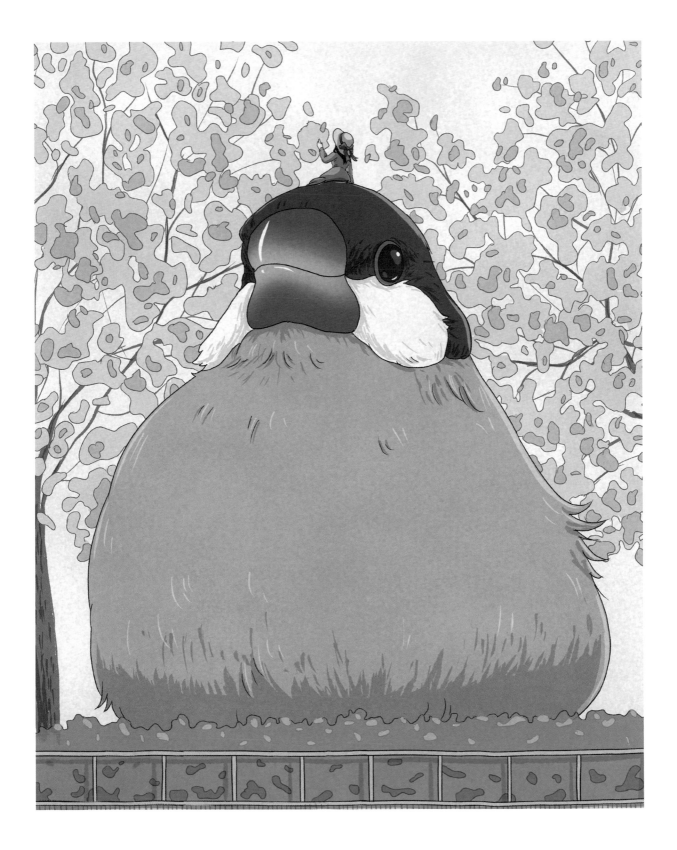

🔾 烏蛟騰竹林

—— 小熊貓

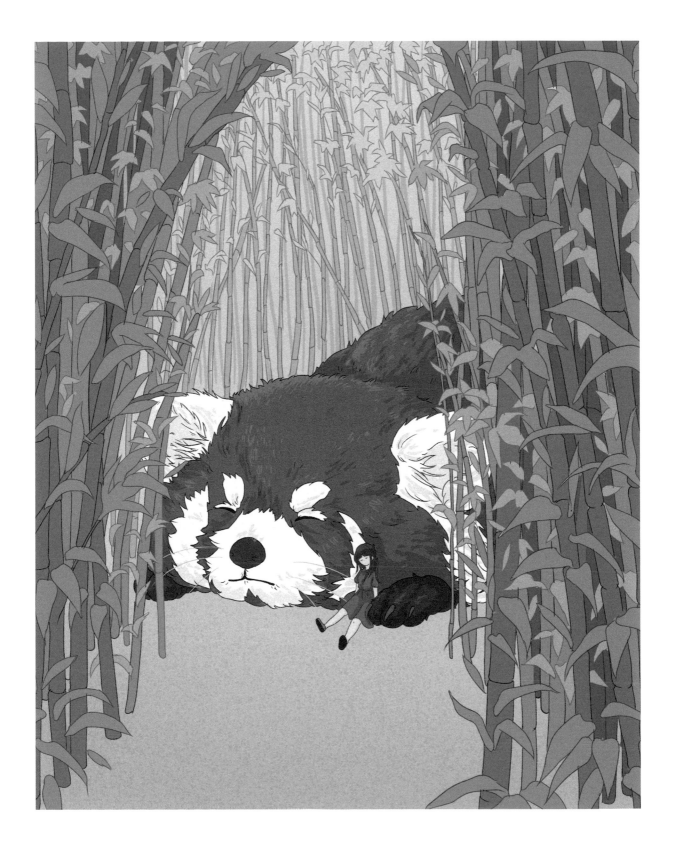

📍 上水東江水水管

—— 高地牛

看媒體報道說上水那邊有香港人定時放牛，
覺得有趣，所以畫了。

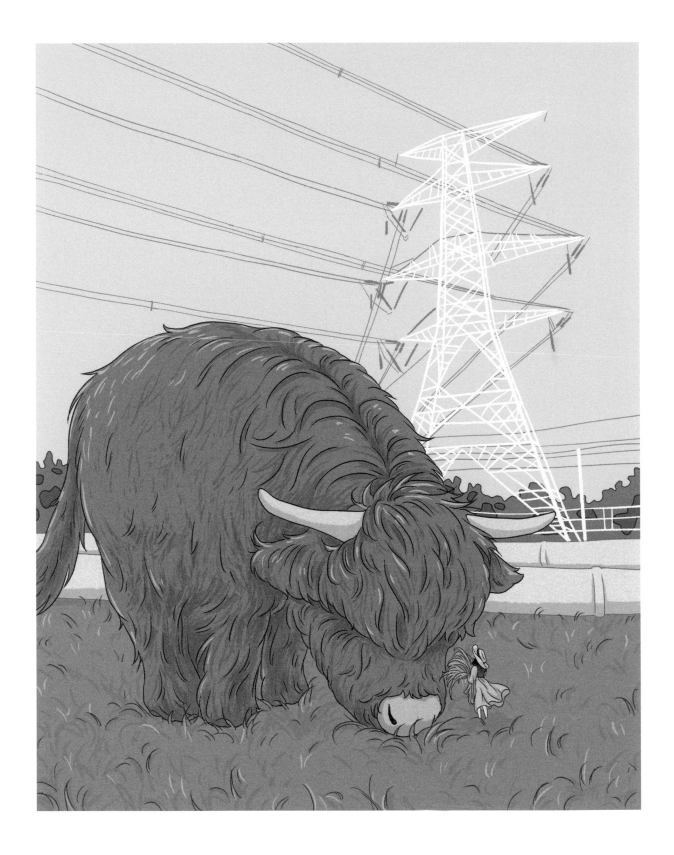

📍 元朗、大圍
藤原豆腐店

—— 灰兔

做了超多資料搜集,發覺香港曾有兩家
藤原豆腐店,但都結業了。

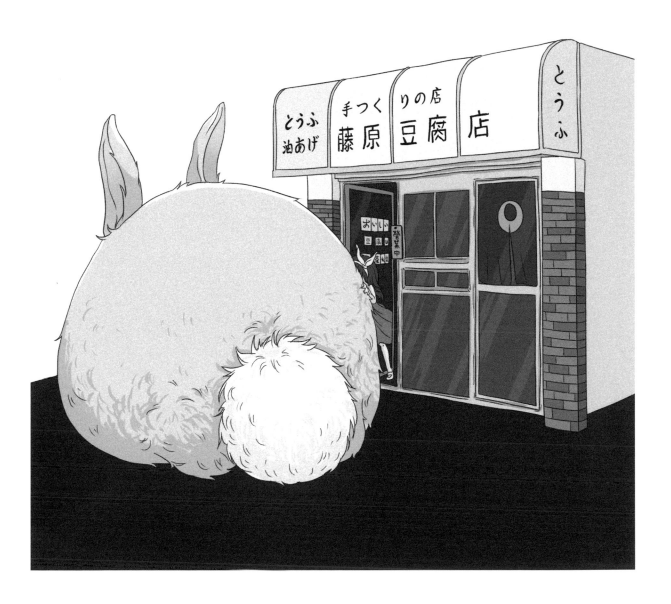

61

📍 元朗綠色隧道

—— 倉鼠

一堆倉鼠塞住很可愛。

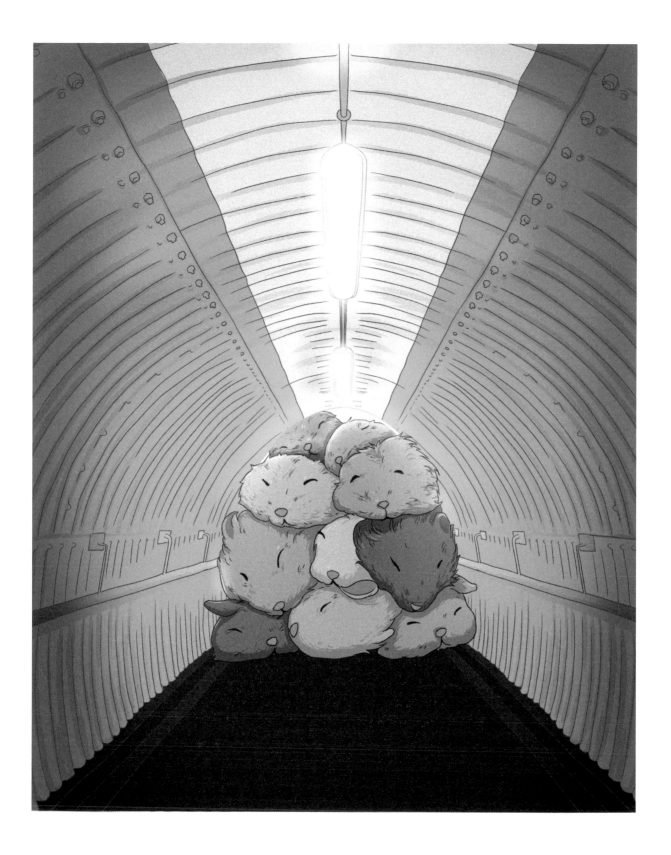

屯門兆康西鐵站

—— 蝸牛

等蝸牛過馬路跟「讓路牌」放在一起的感覺
很有趣。

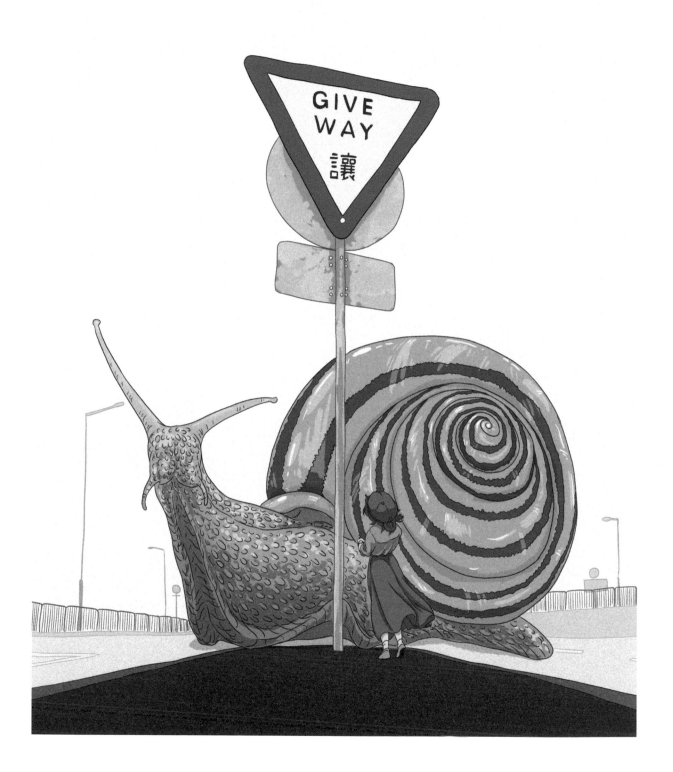

米埔自然保護區

—— 夜鷺

夜鷺本身外表有點帥，名字還跟暴走族有名
的標語「夜露死苦」同音，所以就畫在一起了。

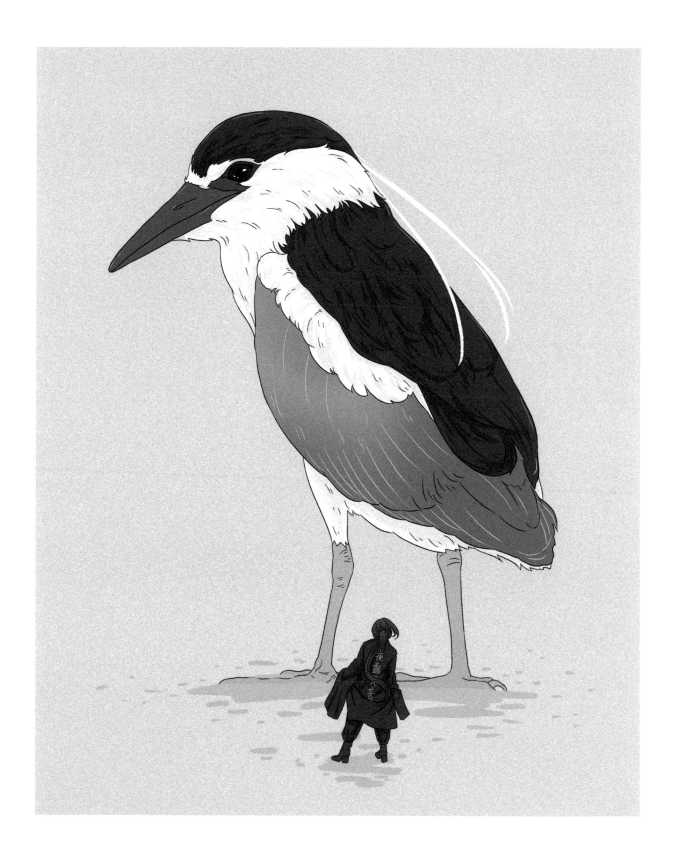

米埔自然護理區

——勺嘴鷸

那邊有勺嘴鷸！

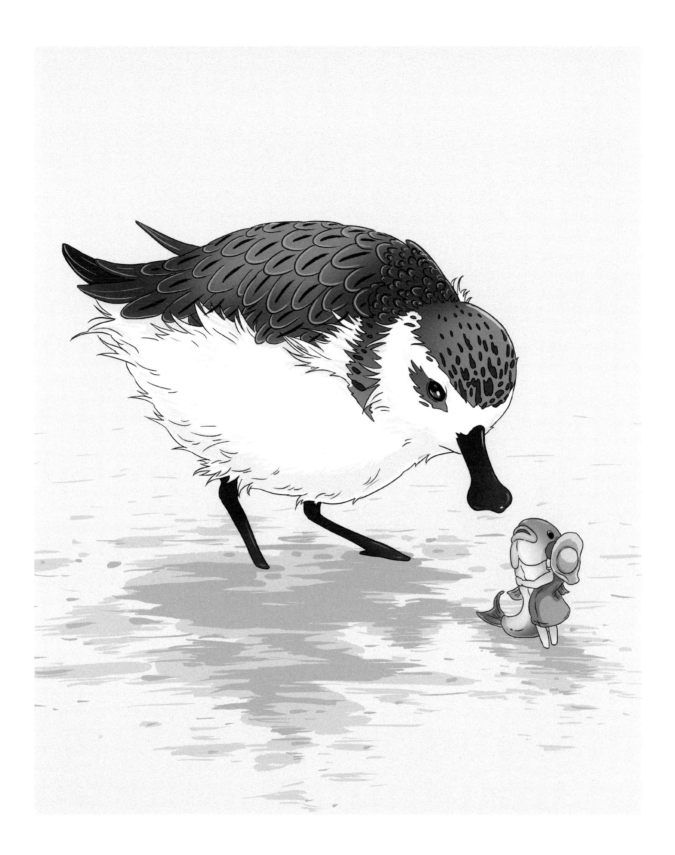

香港濕地公園

—— 鳳頭潛鴨

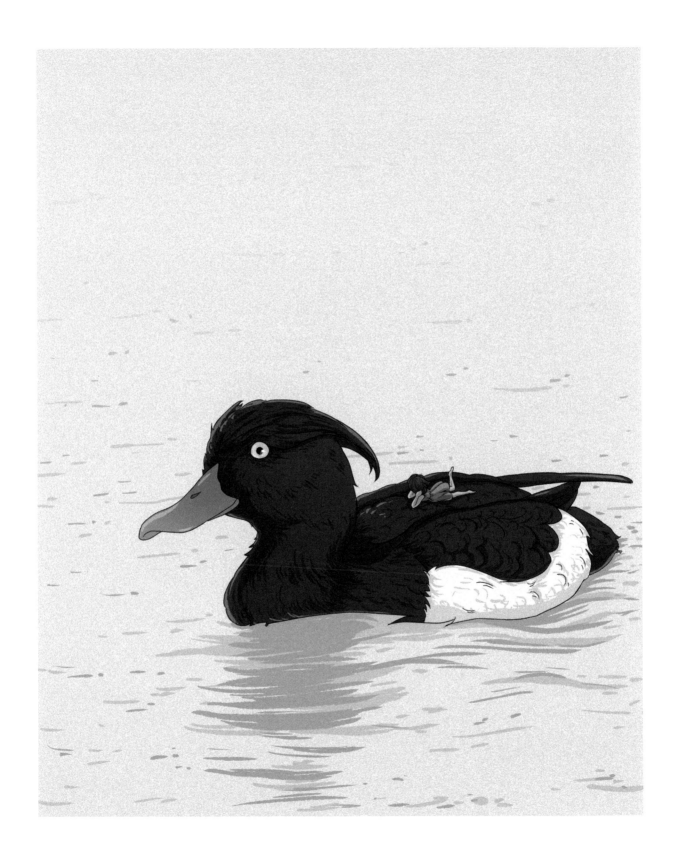

📍 大帽山

── 企鵝

部分香港人習慣上大帽山看結霜的奇景，配合
「霜」這種很冷的感覺我就放企鵝下去了。

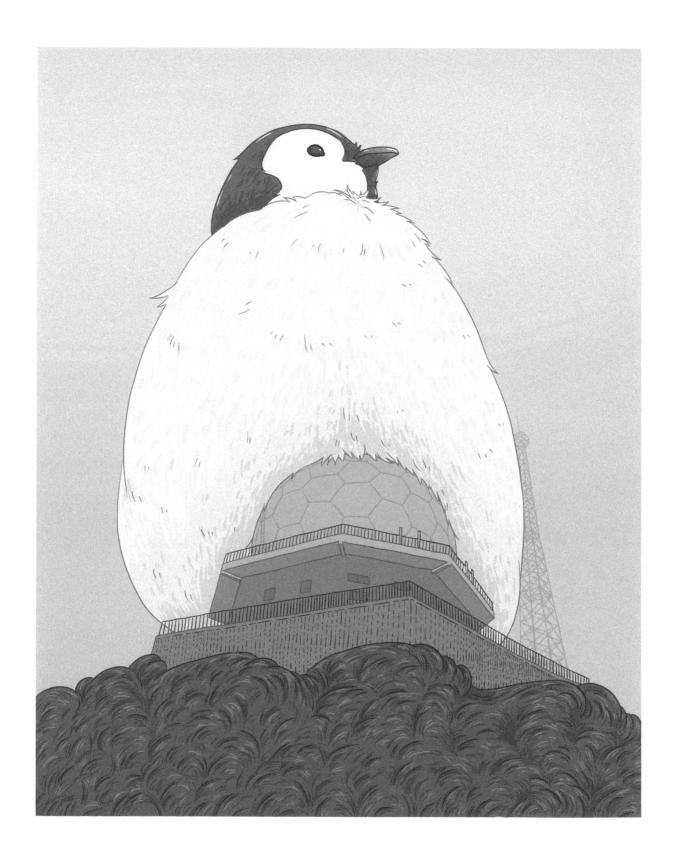

城門水塘

—— 猴

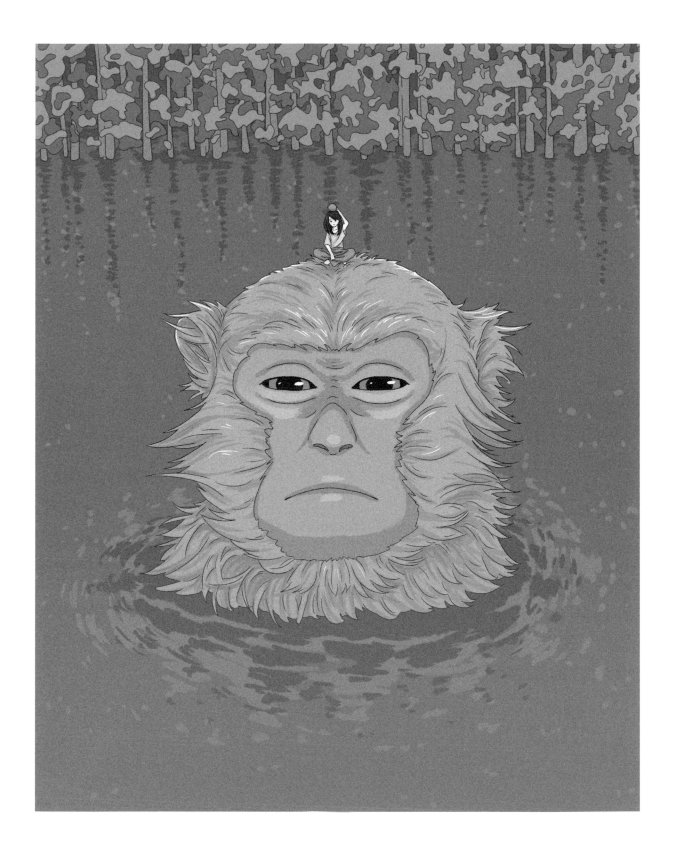

南豐紗廠

—— 倉鼠

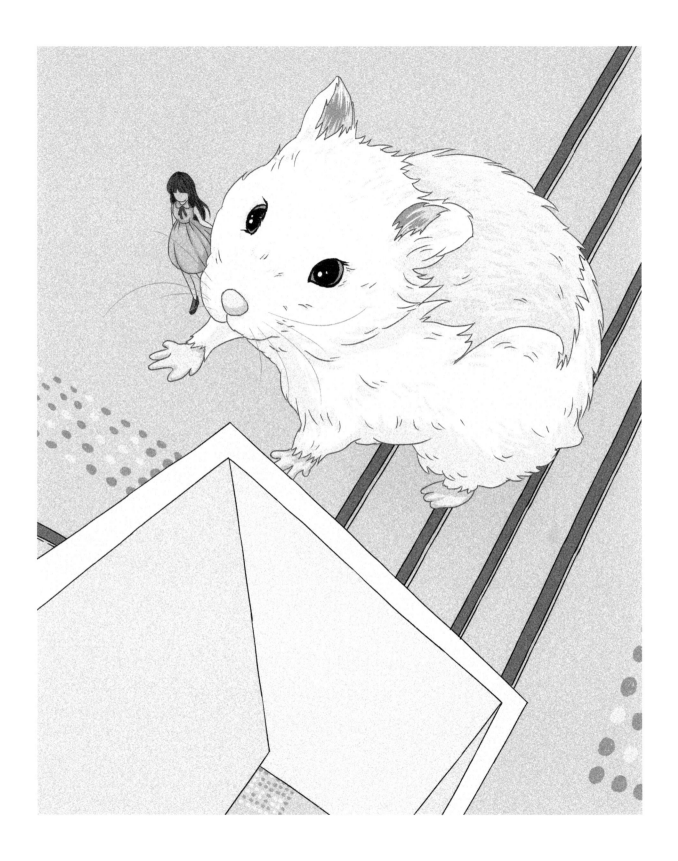

📍 南豐紗廠

—— 浣熊

紗廠的洗手間設計簡約好看，聯想到愛洗東西的動物，就是「棉花糖怎麼不見了」meme圖的浣熊。

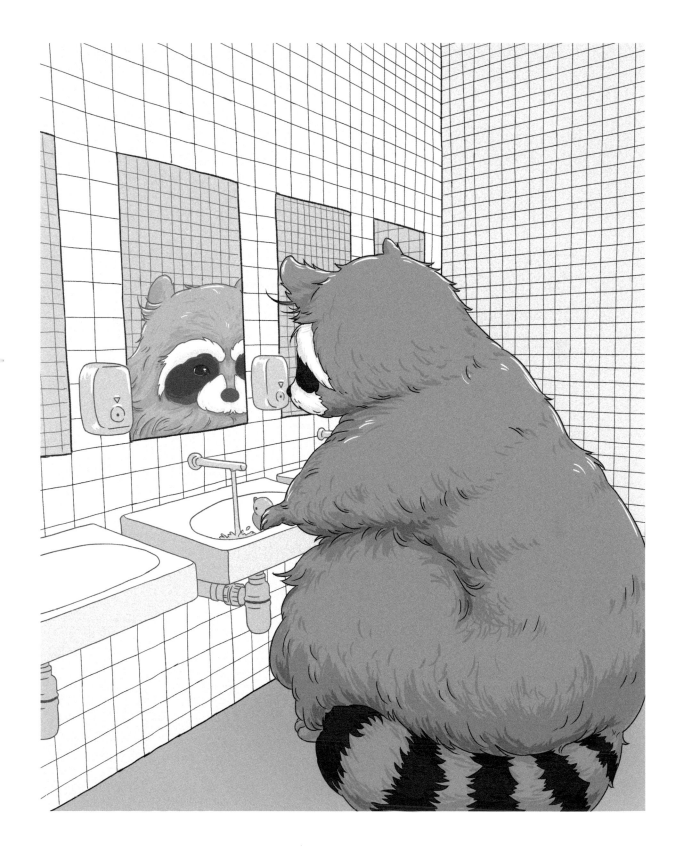

葵涌邨垃圾房
── 老鼠

只要有欣賞的心，哪裡都是美術館──我就想，動物也一起欣賞呢？垃圾房會有甚麼合理地出現又有點智力的動物呢？

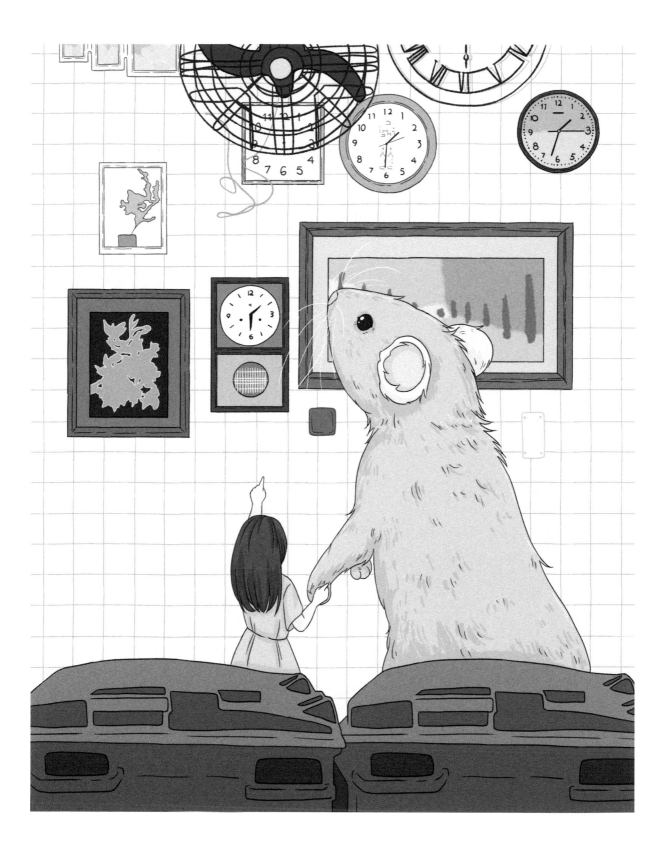

洗衣店

—— 壁虎

不是一間特定的洗衣店，但傾向舊香港式的。

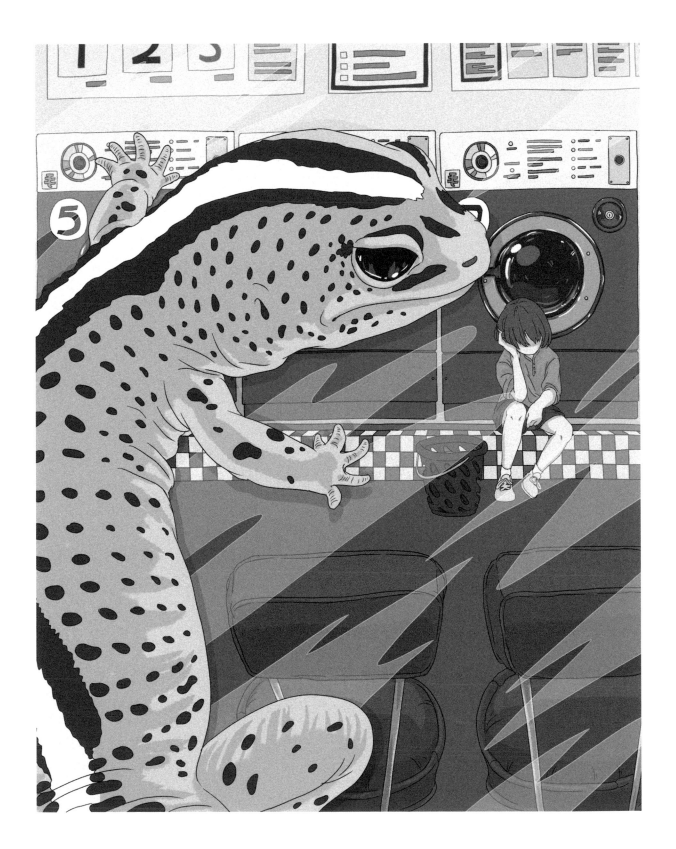

◉ 白沙灣

── 刺冠海膽

為綠色和平守護海洋藝術展
《SEA OUR HOME 守護海洋‧藝術家居展》而創作。

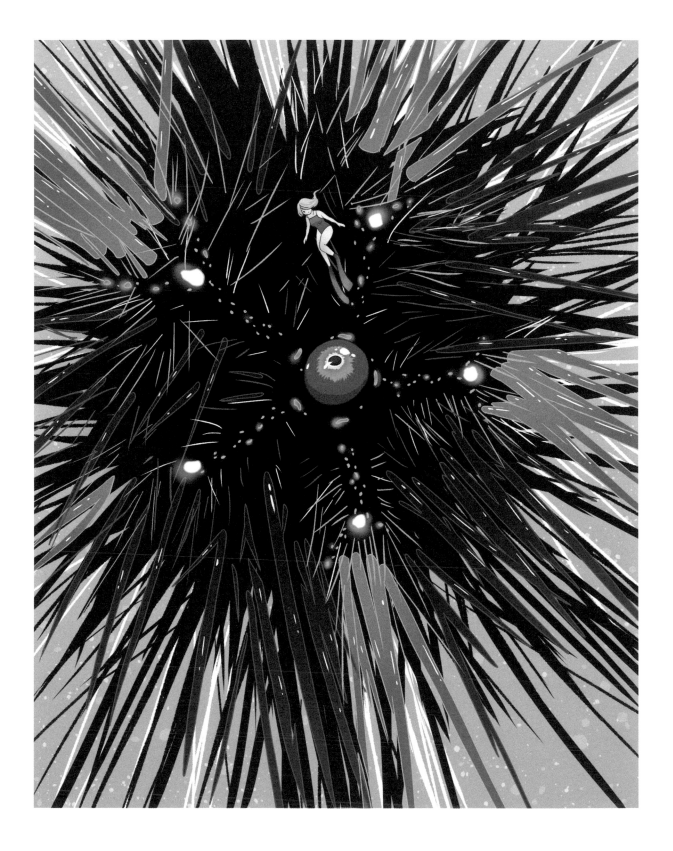

東壩六角柱

—— 雞尾鸚鵡

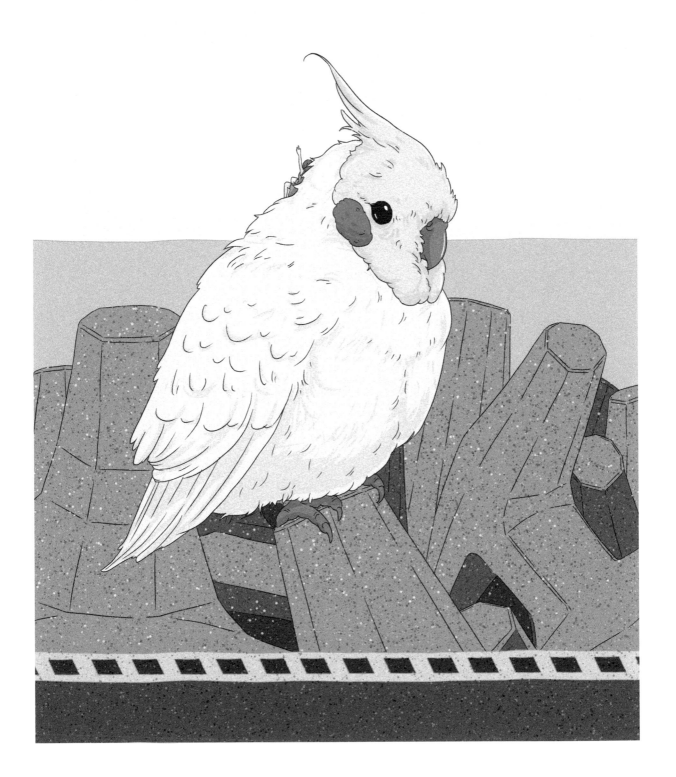

主島
HONG KONG ISLAND

- 皇后碼頭
- 天星碼頭
- 香港大會堂
- 中環街市
- 十字路口
- 藝穗會
- 聖約翰主教座堂
- 區域法院
- The Hari
- 銅鑼灣圓形行人天橋
- 勵德邨
- 炮台山東岸公園主題區
- 虎豹樂圃
- 北角海濱花園
- 維多利亞公園
- 大潭水塘
- 香港公園
- 西港城
- 西環貨櫃碼頭
- 西環沿海石壆
- 西營盤 We Park
- 堅尼地城
- 西環鐘聲泳棚

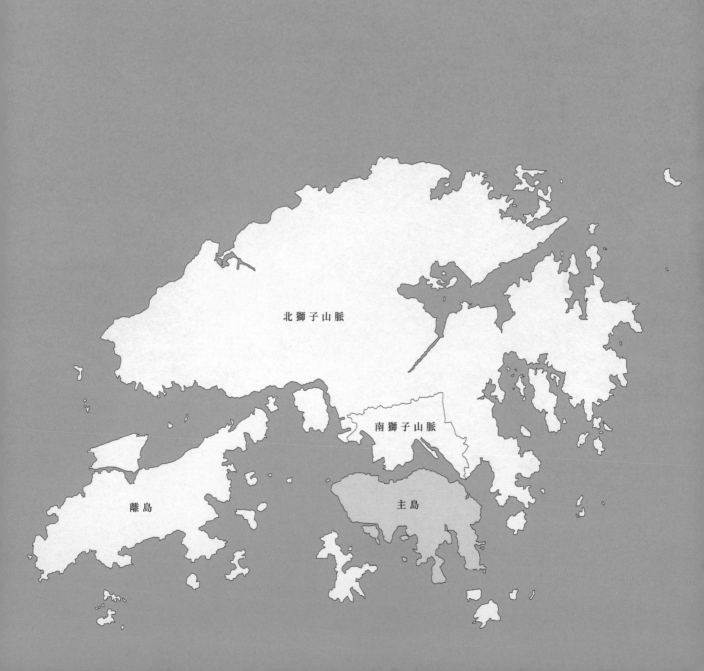

北獅子山脈

南獅子山脈

離島

主島

皇后碼頭

—— 獅子

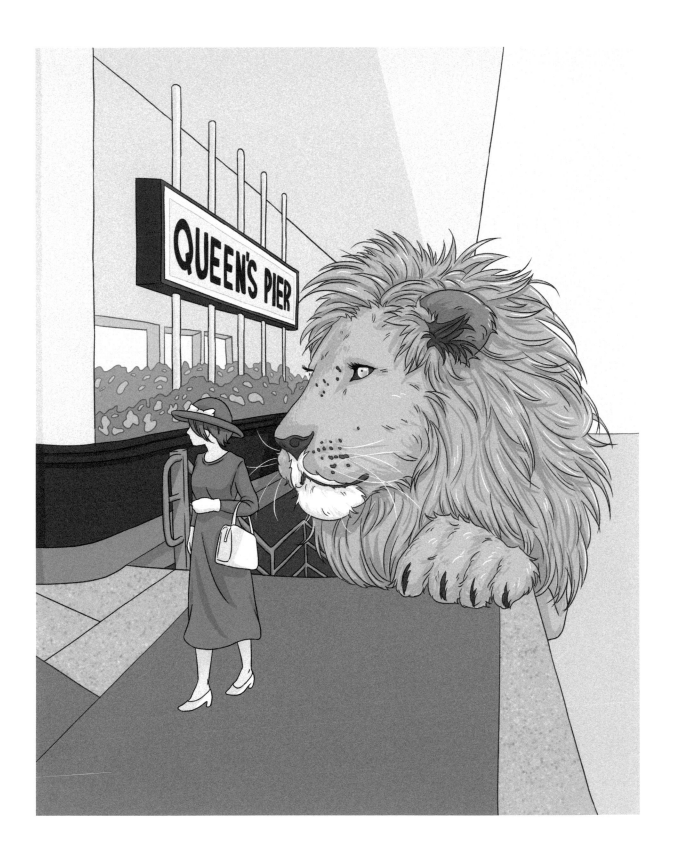

天星碼頭

—— 海鷗

那時聽說天星小輪可能要倒閉，所以畫了。

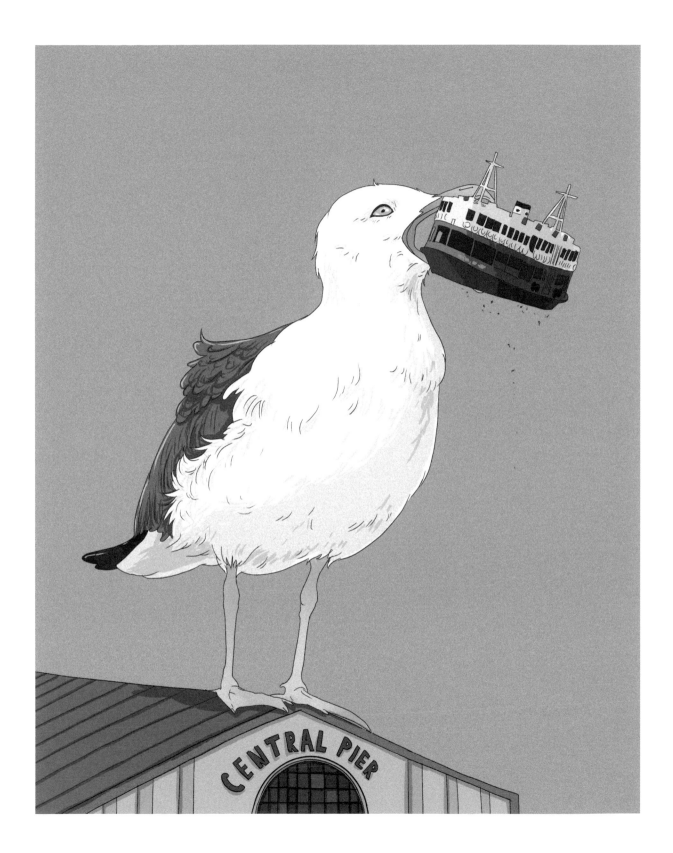

香港大會堂

—— 紅耳鵯

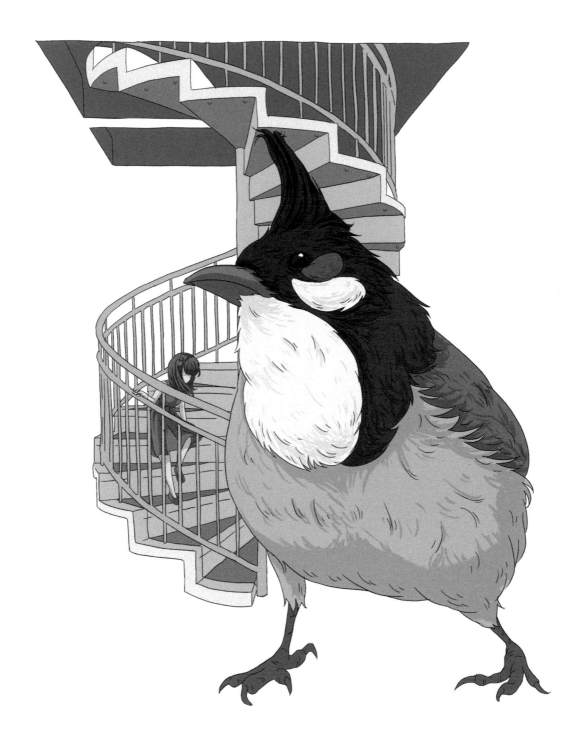

⚲ 中環街市

—— 侏儒兔

當時因為兔年快到，又在中環街市那邊擺檔，
就想不如應節畫一張。

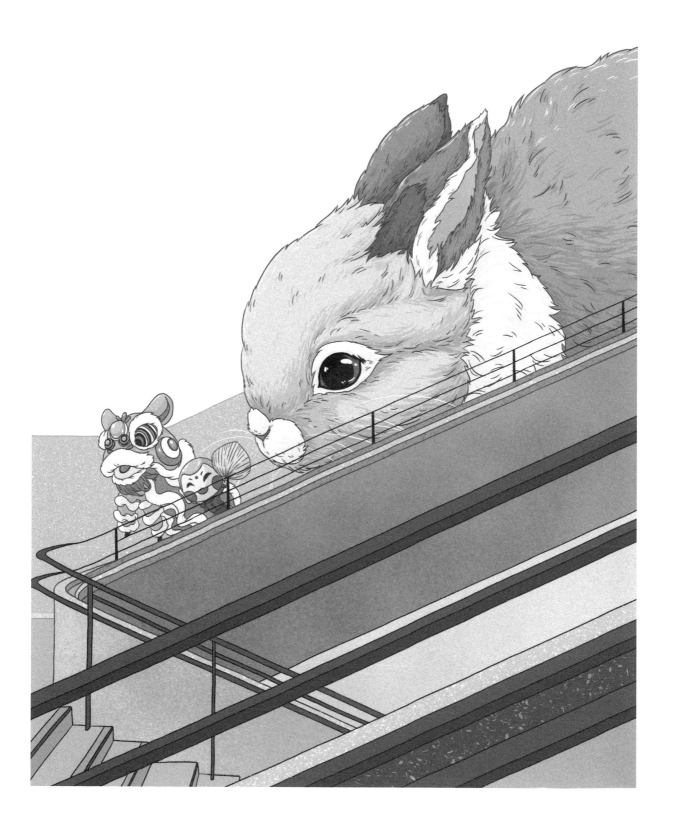

十字路口

── 白貓

原本是參照中環馬路，但看不出來，
但不重要！總之很香港！

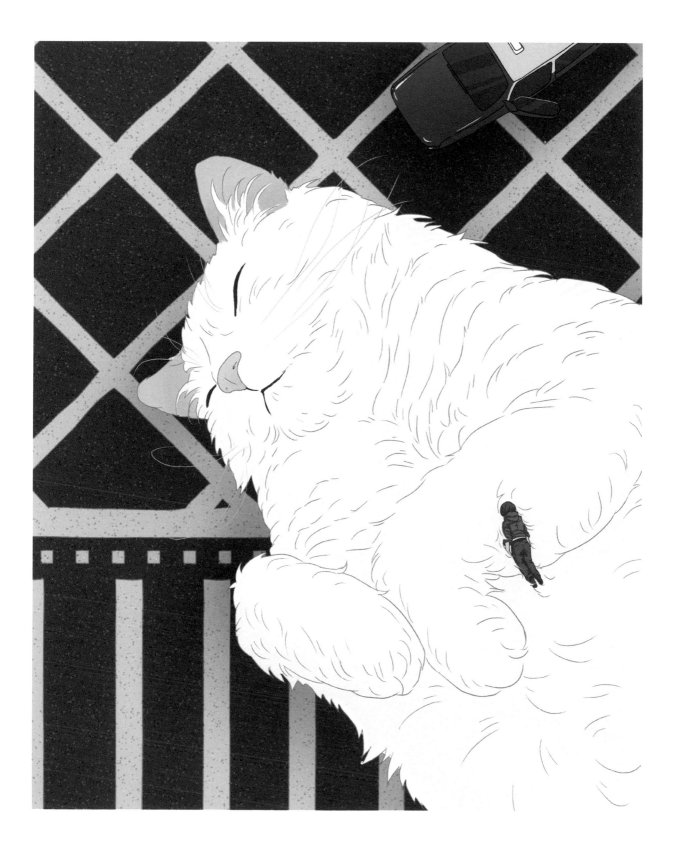

藝穗會

—— 小熊貓

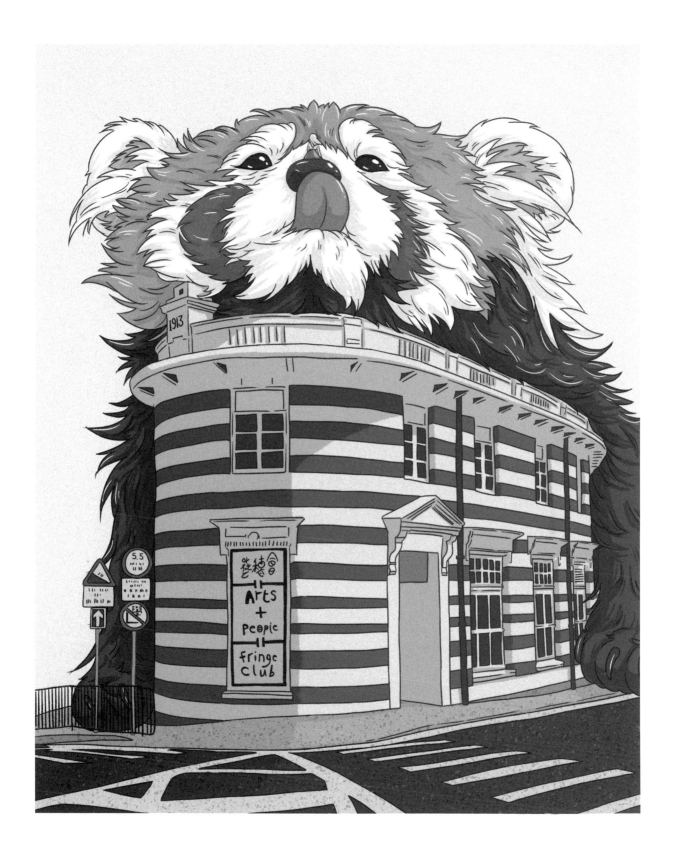

聖約翰主教座堂

—— 銀喉長尾山雀

五月木棉紛飛，是香港的「雪景」。那邊有株
木棉花樹，但香港沒有跟雪相關的動物，所
以配上日本的雪之精靈。

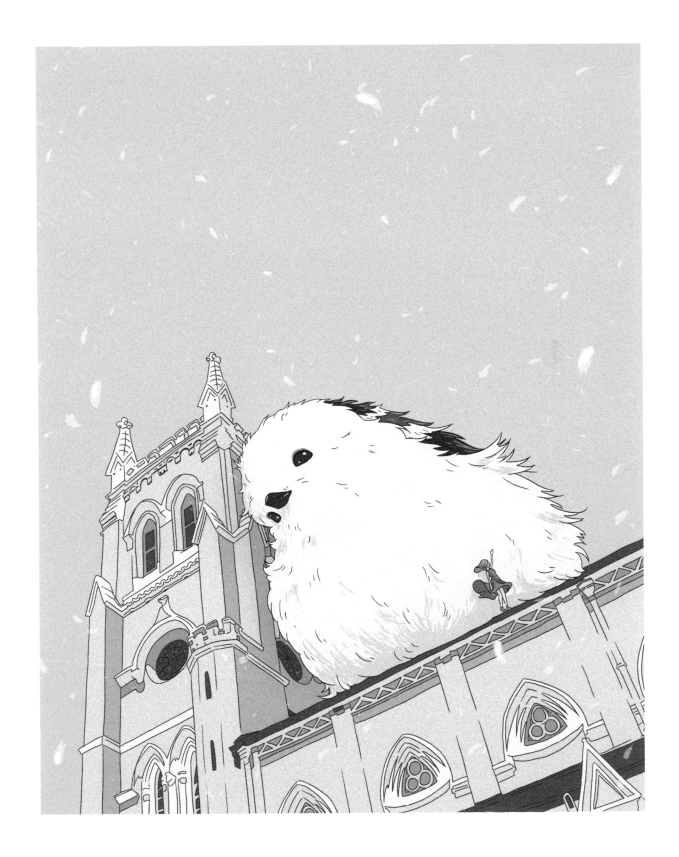

區域法院

—— 美利奴羊

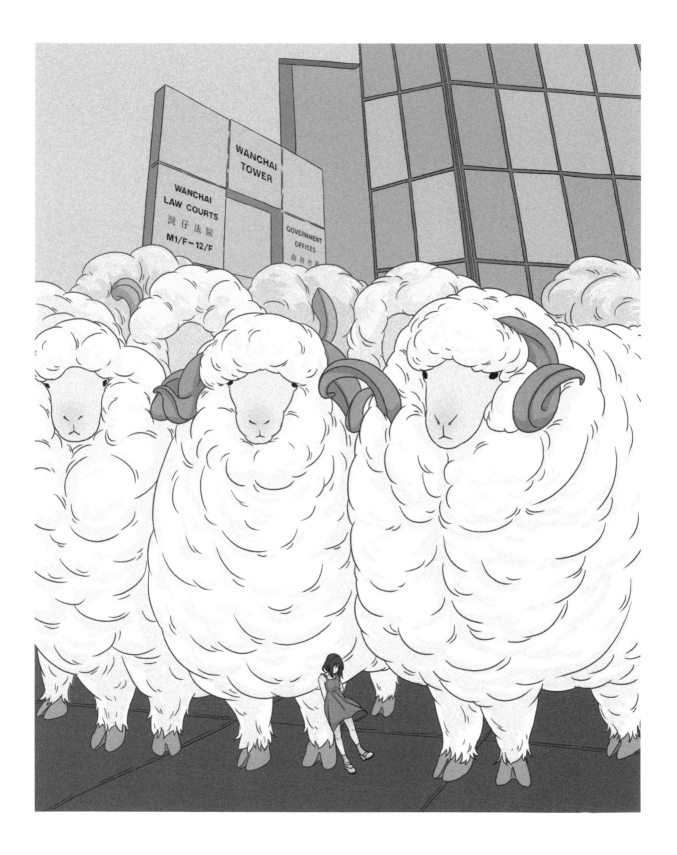

The Hari

—— 歐洲狗獾

The Hari 是一家來自英國的酒店,所以專門
選了英國有名的動物——歐洲狗獾,畫牠在
門口睡得很舒服的樣子。

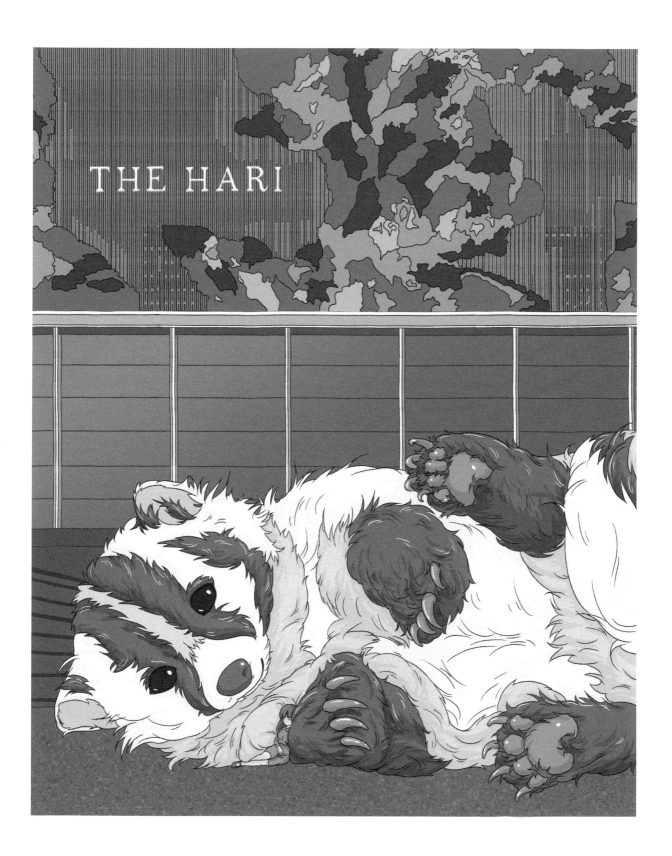

THE HARI

銅鑼灣圓形行人天橋
—— 黑白貓

有天帶家犬去朋友的店看貓 Eevee，Eevee
躲在椅腳後用奇怪的眼神來「觀察」我的
狗，牠以為我們看不見牠。我就想像如果把
Eevee 放在香港以及用這眼神看人類，會很
有趣吧？然後開始構思不同的組合，設計起
來也很順利，就直接變成系列了。

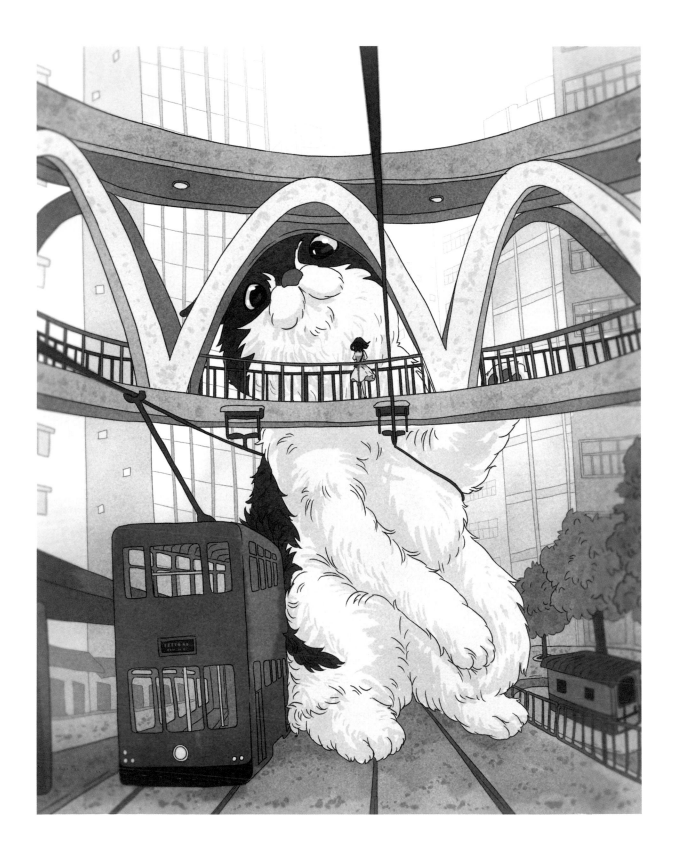

勵德邨

—— 鼴鼠

勵德邨這種圓圓直筒的有引人跳下去的衝動，
那時心情也不是很好，所以畫了這樣的內容，
如果我跳下去的話，也想有鼴鼠來接住我呢。

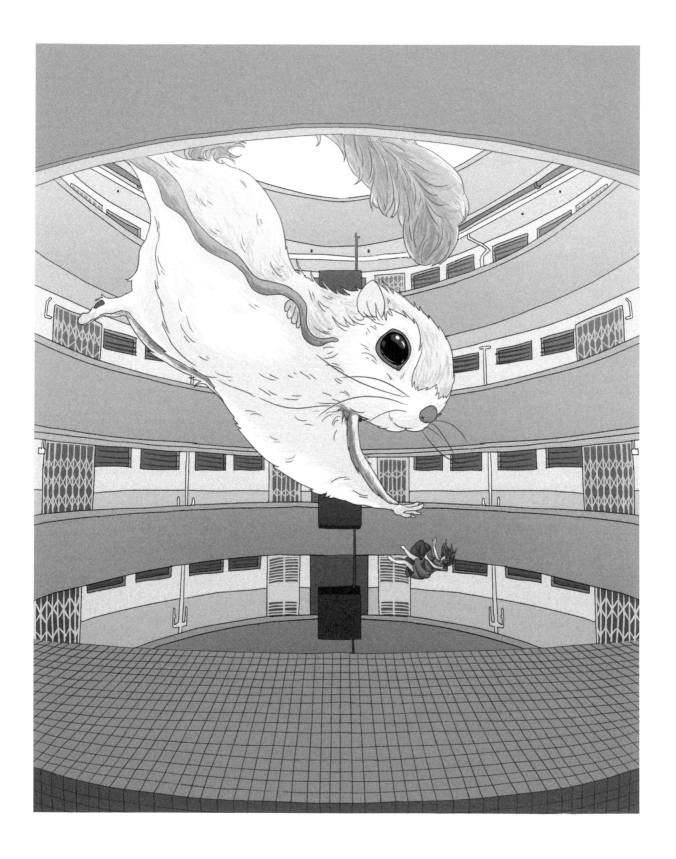

炮台山東岸公園主題區

——愛情鳥

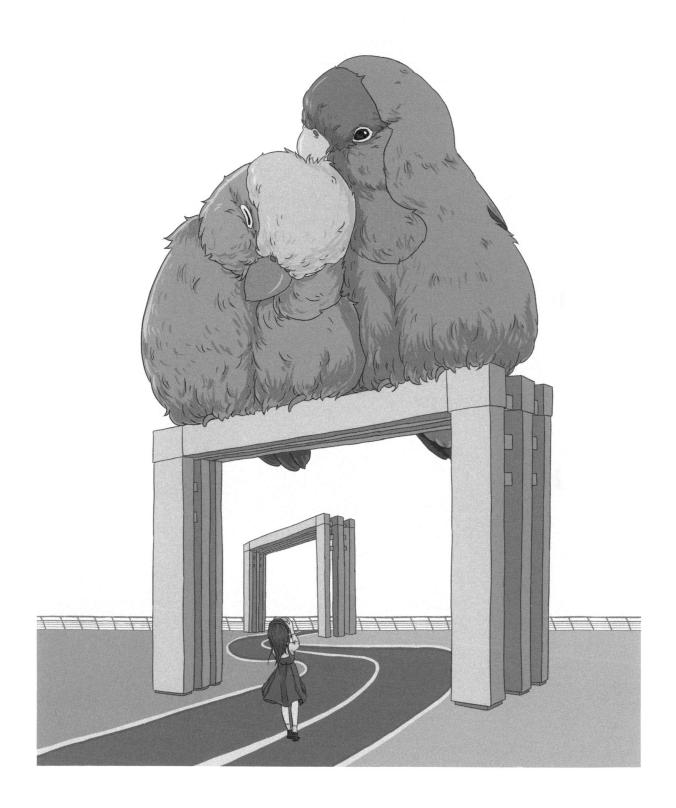

虎豹樂圃

—— 虎

虎豹樂圃 2022 年底一度停運，所以畫了。

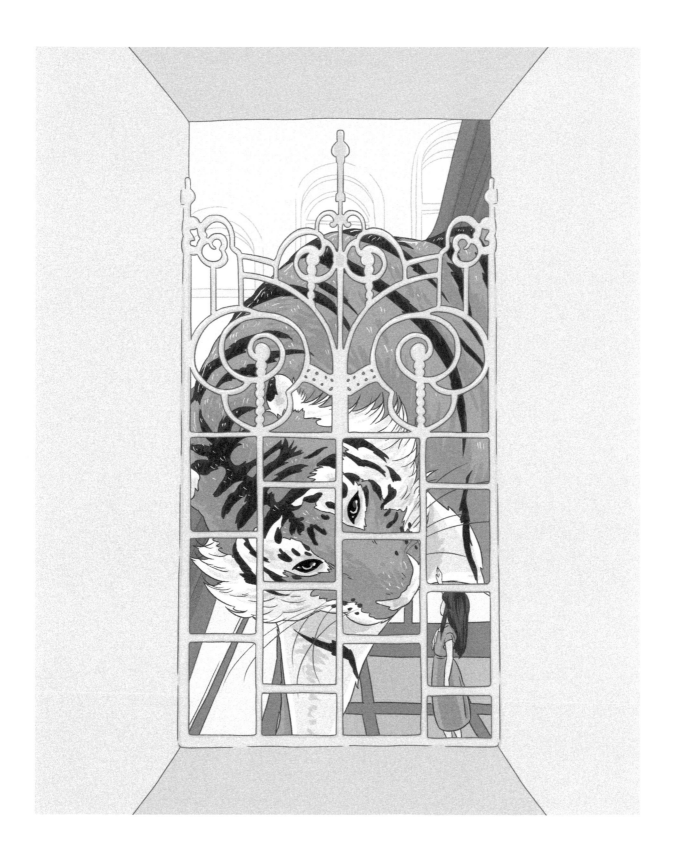

北角海濱花園

—— 貓

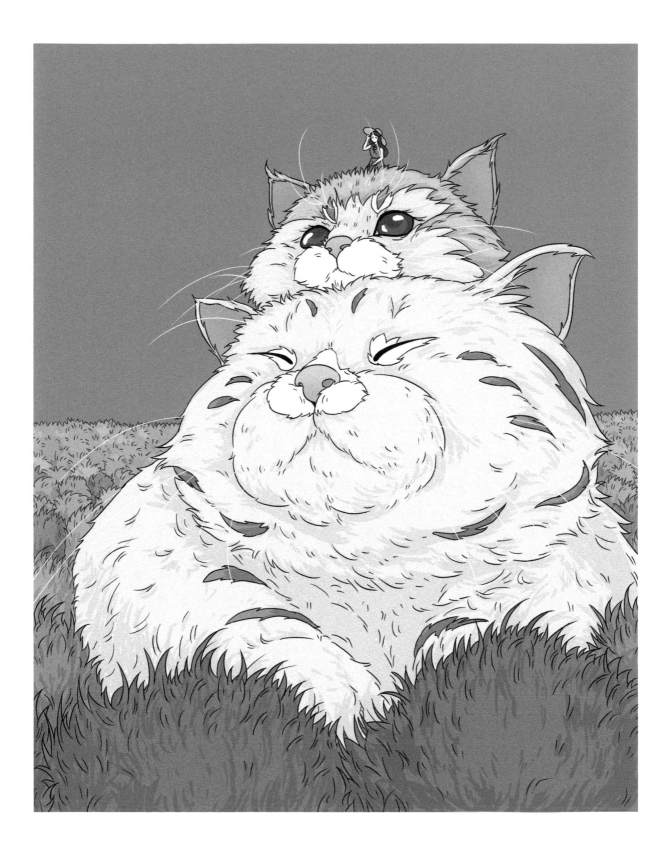

維多利亞公園

—— 黑天鵝

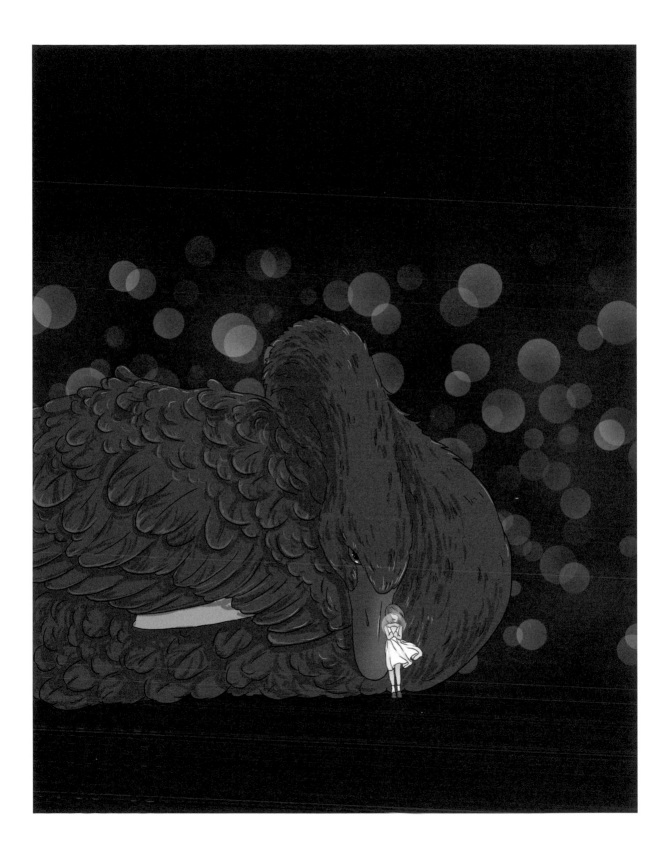

大潭水塘

—— 水獺

香港是有水獺的！

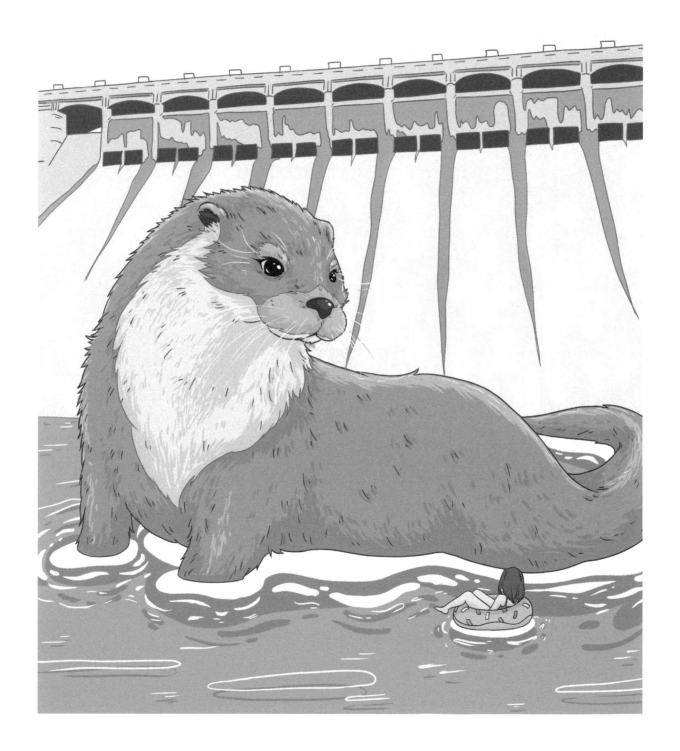

香港公園

—— 侏儒兔

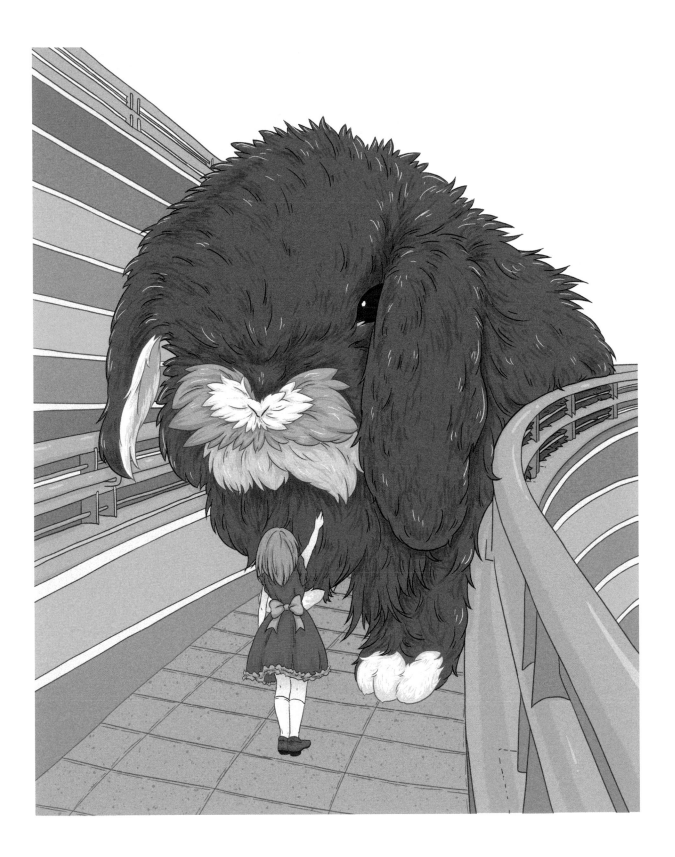

📍 西港城

—— 倉鼠

感覺這個門口可以塞一隻倉鼠。

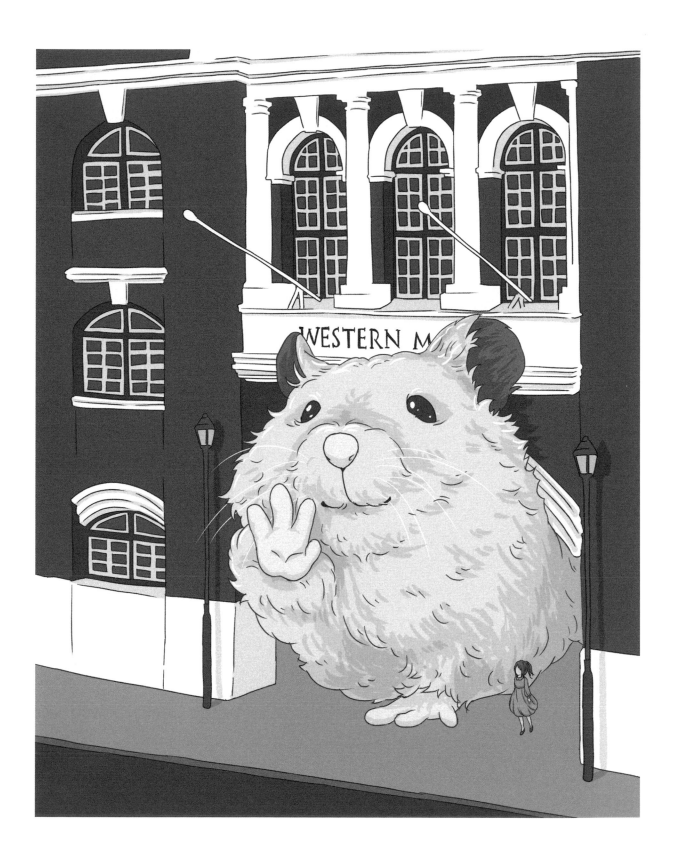

📍 西環貨櫃碼頭

—— 黑貓

起初是想貓的性格愛躲在盒子中，那香港有
相似地方嗎？就決定了。

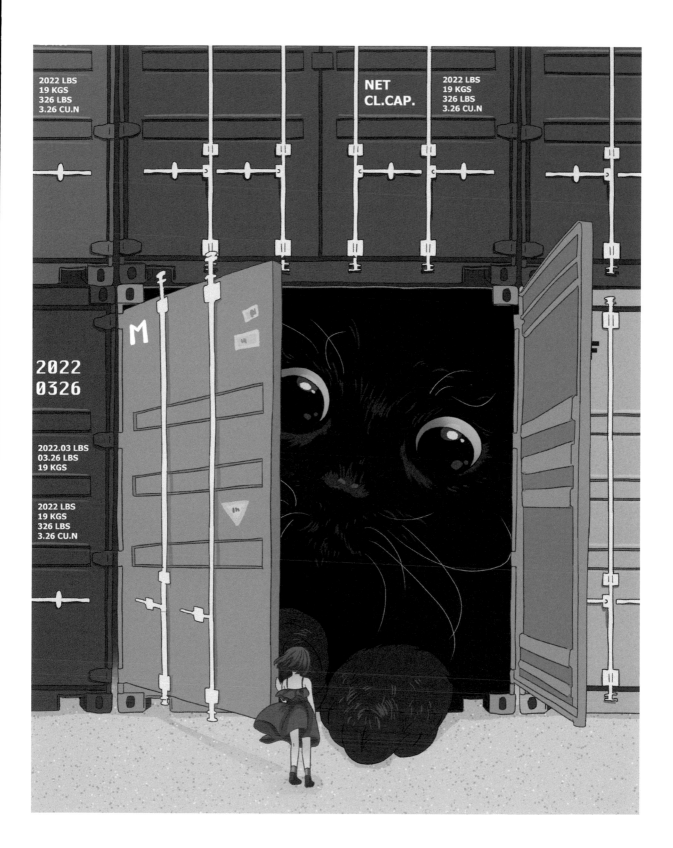

西環沿海石壆

—— 吉娃娃

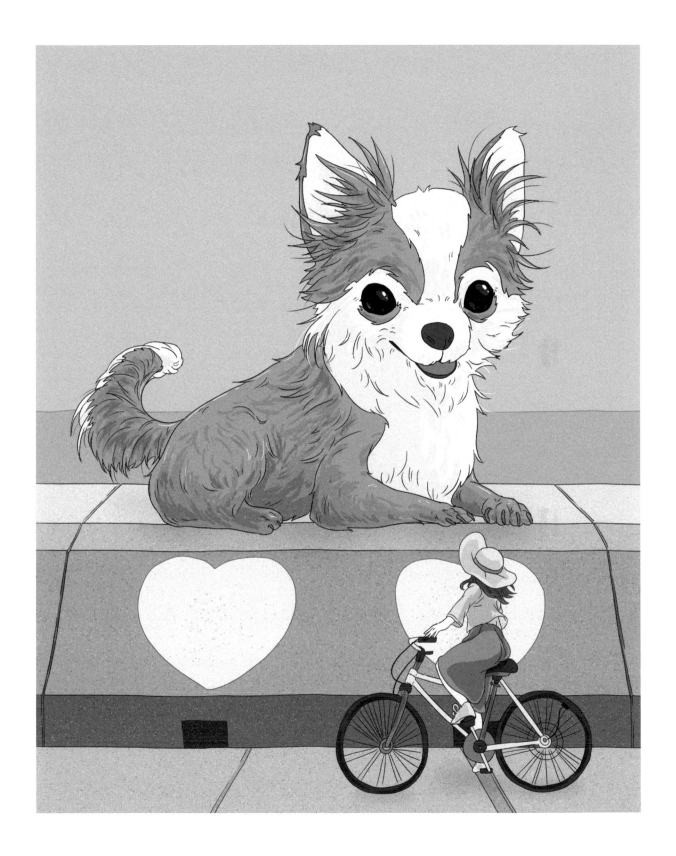

📍 西營盤 We Park

—— 天竺鼠

鼠類很愛水管之類，一起吃同一條草也很可愛。
之後有網友附上那地點近況相片——維修中。

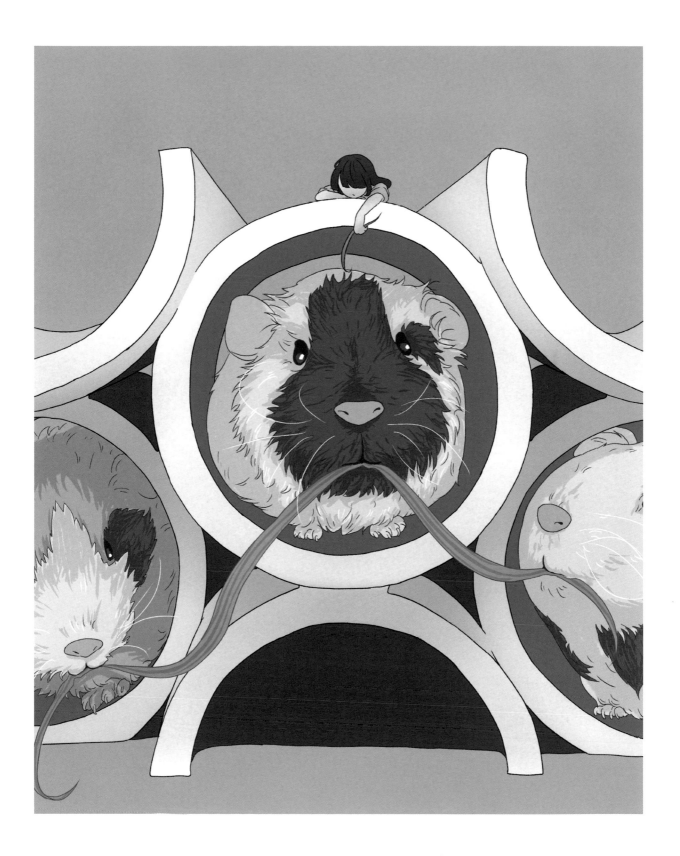

堅尼地城

—— 貓

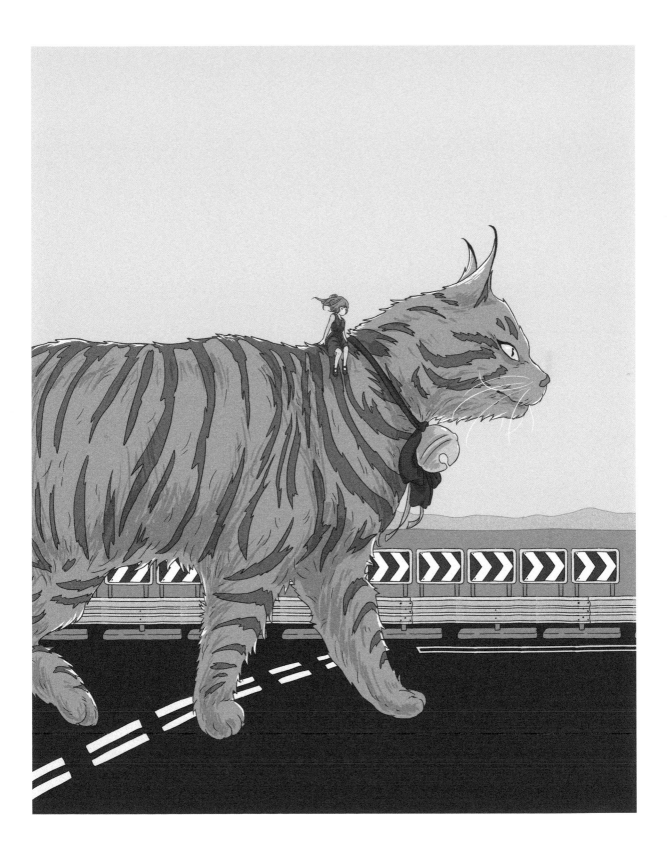

西環鐘聲泳棚

—— 雞泡魚

那邊真的有雞泡魚！

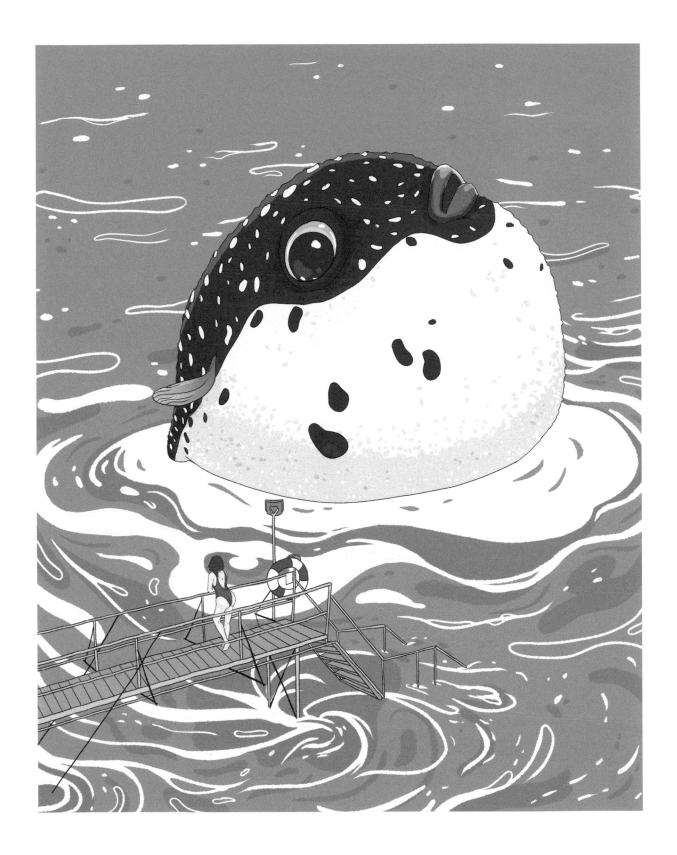

離島
ISLANDS DISTRICT

- 長亨籃球場
- 大嶼山
- 機場
- 南丫島
- 愉景灣碼頭
- 海
- 天后廟

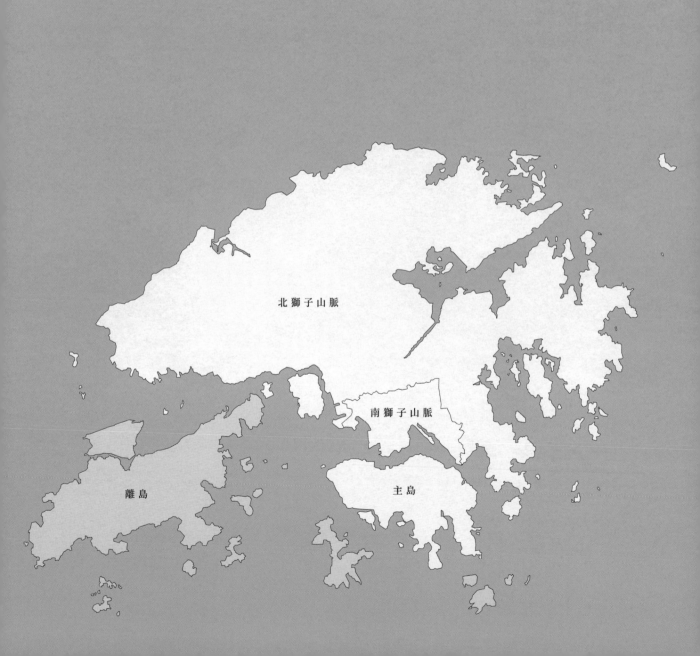

北獅子山脈

南獅子山脈

離島

主島

📍 長亨籃球場

—— 白貓

朋友的白貓「豆腐」很可愛，就畫了。

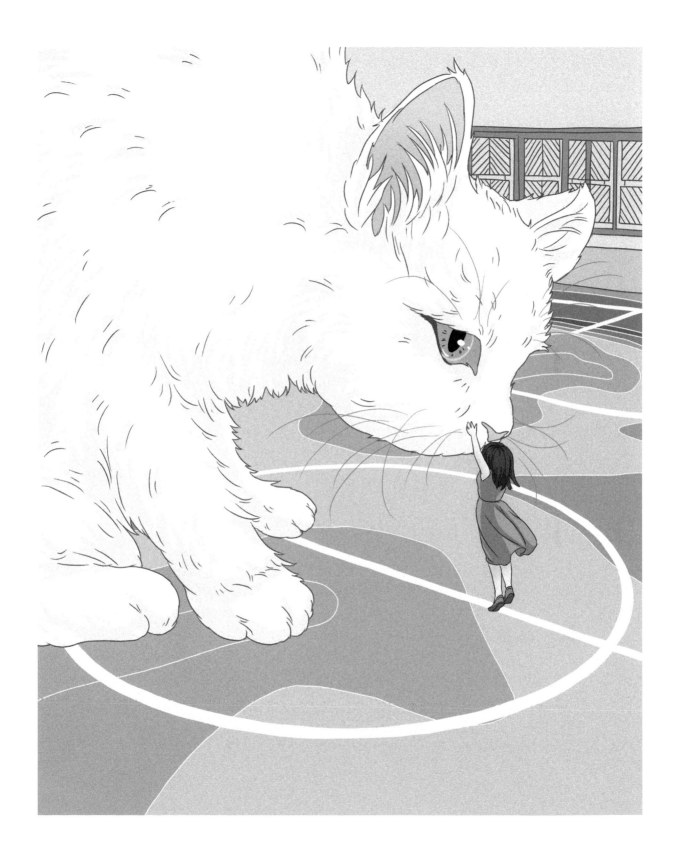

大嶼山
—— 中華白海豚

為綠色和平守護海洋藝術展
《SEA OUR HOME 守護海洋・藝術家居展》而創作。

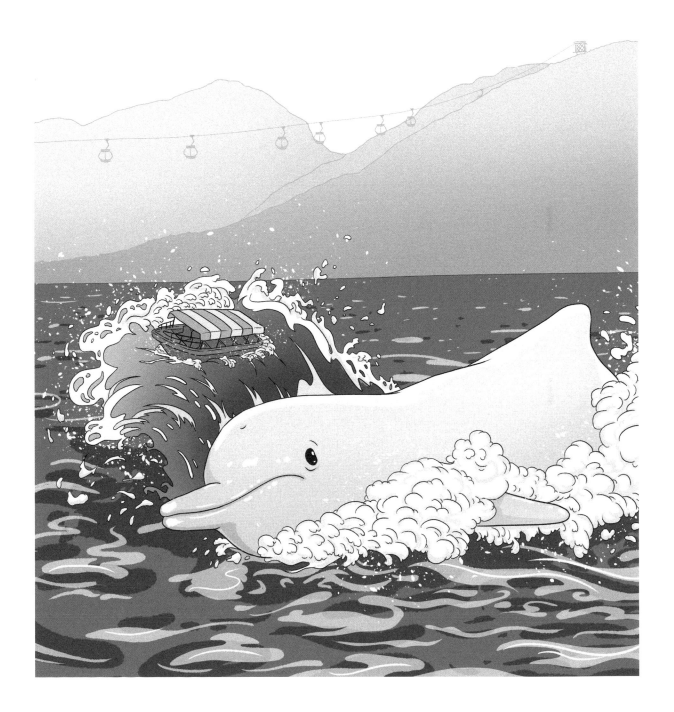

📍 機場

—— 松鼠狗

機場的天空放一團雲就好。

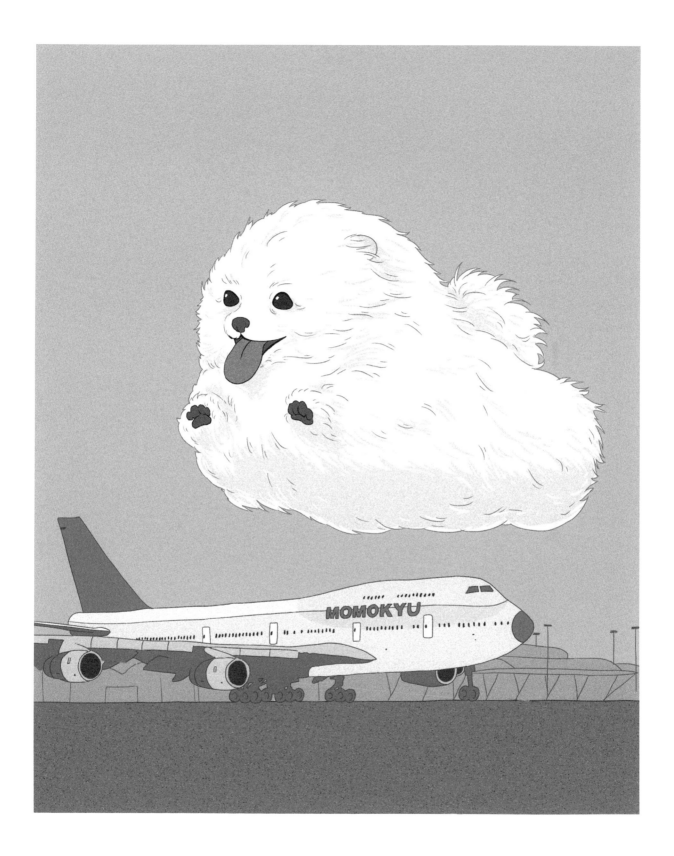

📍 南丫島

—— 烏鴉

上山的路很多廢棄單車跟烏鴉，感覺很配。

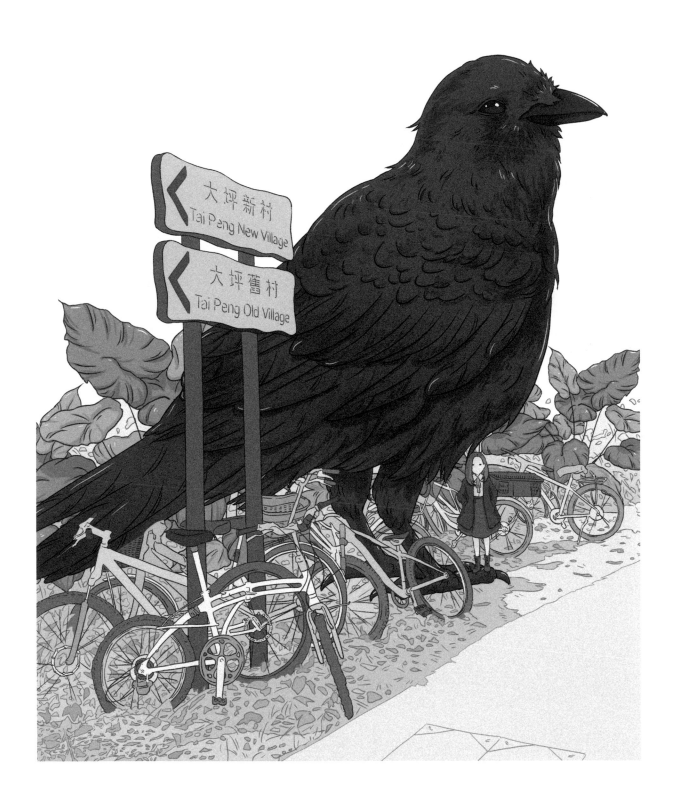

南丫島

— 綠海龜

為綠色和平守護海洋藝術展
《SEA OUR HOME 守護海洋‧藝術家居展》而創作。

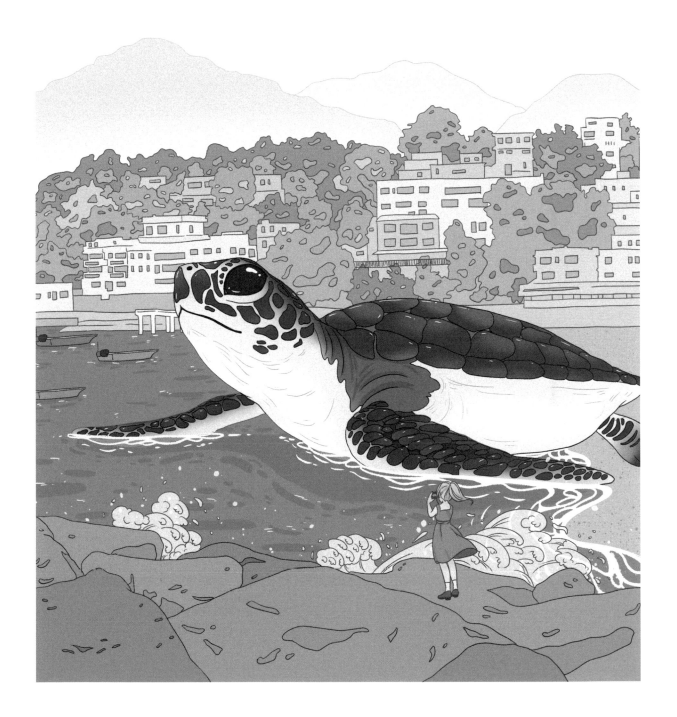

愉景灣碼頭

—— 鹿

畫的時候臨近聖誕，所以想要點氣氛。

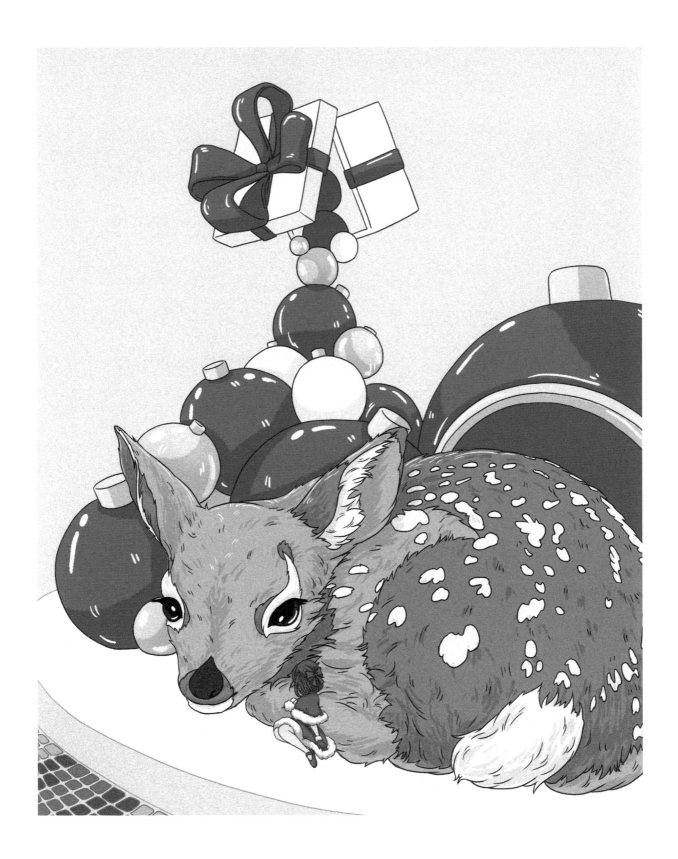

📍 海

── 克氏雙鋸魚

是香港 Nemo！

為綠色和平守護海洋藝術展
《SEA OUR HOME 守護海洋・藝術家居展》而創作。

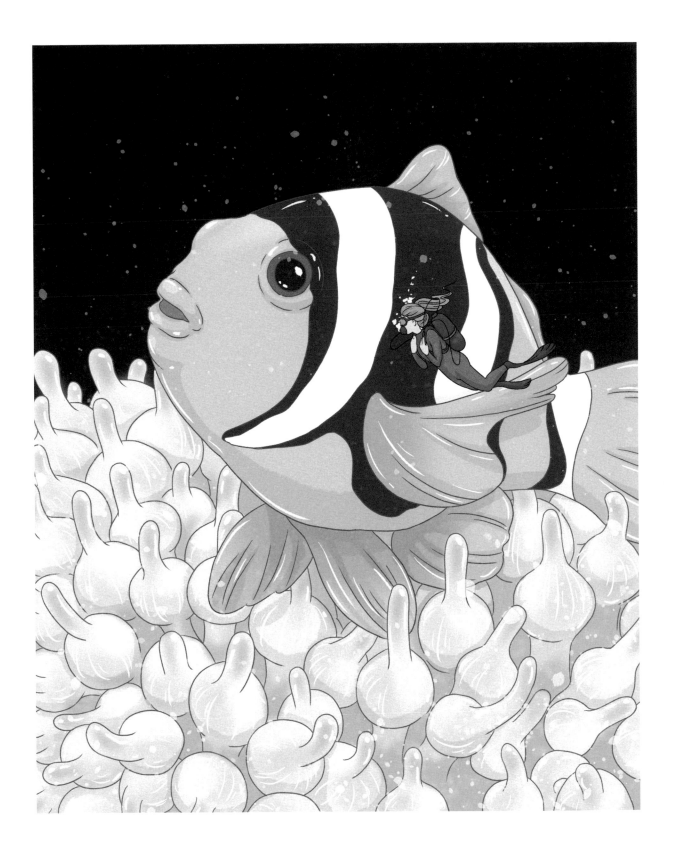

◉ 海

—— 珍珠水母

香港有！

為綠色和平守護海洋藝術展
《SEA OUR HOME 守護海洋‧藝術家居展》而創作。

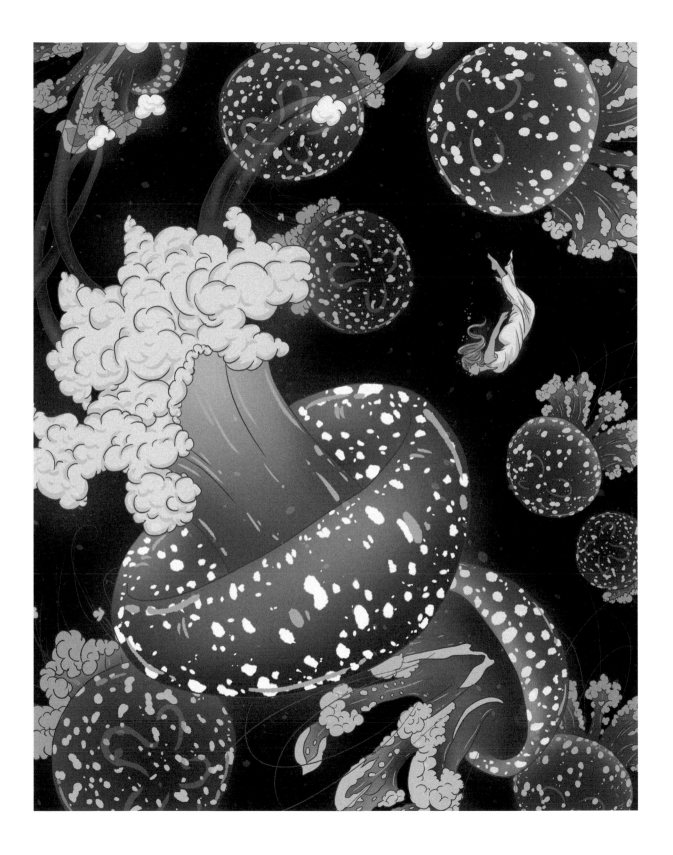

◉ 海

── 黛安娜多彩海蛞蝓

香港有！

為綠色和平守護海洋藝術展
《SEA OUR HOME 守護海洋・藝術家居展》而創作。

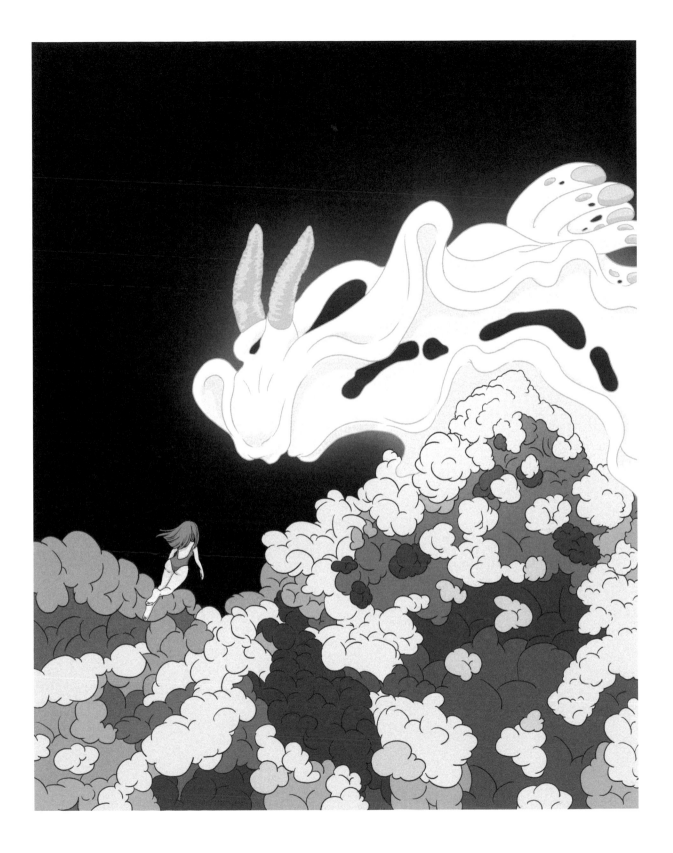

📍 天后廟

—— 金毛尋回犬

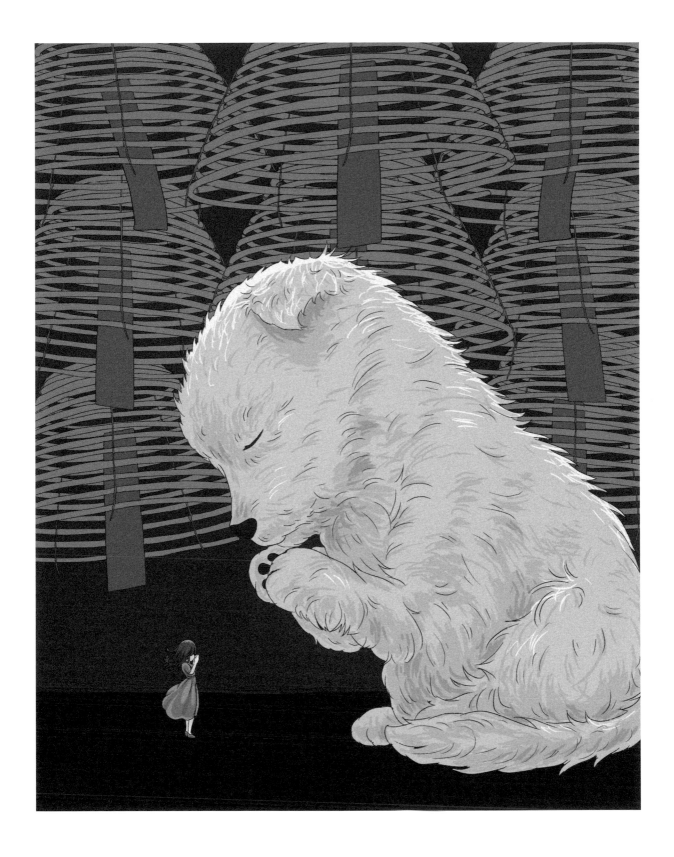

繪　　著	Maf Cheung 毛毛球

總 編 輯	張鼎源
出版經理	陶培康
編　　輯	何杏園
實習編輯	譚佩怡
美術總監	Stephanie Lai
裝幀設計	小草

出　　版	CUP MAGAZINE PUBLISHING LIMITED
地　　址	香港觀塘巧明街 6 號德士活中心 4 樓 401−404 室
電　　話	3575 8900
傳　　真	3575 8950
電　　郵	editor@cup.com.hk
Linktree	linktr.ee/cupmedia
印　　刷	利高印刷有限公司
	香港葵涌大連排道 21−33 號宏達工業中心 9 樓 11 室
香港發行	城邦（香港）出版集團有限公司
出版日期	2023 年 7 月初版
ISBN	978−988−79700−9−5

定　　價	港幣 $200
建議分類	(1) 繪本　(2) 香港　(3) 藝術